說　硯

白玉崢　著

白玉崢書

文史哲出版社印行

國家圖書館出版品預行編目資料

說　硯 ／ 白玉崢著. -- 初版. -- 臺北市：文史哲，
103.03
　頁；　公分
ISBN 978-986-314-174-7（平裝）

942.8　　　　　　　　　　　　　　　103004309

說　　硯

著　　者：白　　　玉　　　崢
出版者：文　史　哲　出　版　社
http://www.lapen.com.tw
e-mail：lapen@ms74.hinet.net
登記證字號：行政院新聞局版臺業字五三三七號
發行人：彭　　　正　　　雄
發行所：文　史　哲　出　版　社
印刷者：文　史　哲　出　版　社
臺北市羅斯福路一段七十二巷四號
郵政劃撥 16180175　傳真 886-2-2396-5656
電話 886-2-2351-1028　　886-2-2394-1774

實價新臺幣九六〇元

中華民國一〇三年（2014）三月初版

書到用時只恨少

研磨成凹聚墨多

白玉峰集句芸書

作者簡介

白玉崢（西元 1922-2013），字一峯，號塞翁。一生專力
於古文字學及甲骨學之研究，上尋古史三千載，下搦管
城日百篇，曾出版《契文舉例校讀》、《甲骨文錄研究》、
《殷契佚存研究》、《楓林讀契集》、《殷契佚存校釋》
等書。

說硯

目次

說　硯

壹

白玉崢

我國文化社會中，通常以紙、筆、墨、硯四者，合稱爲「文房四寶」；徵諸文房實際之用品，尚有甚多且爲必需之佐助用品，若鎭紙、筆架、筆牀、筆洗、水罈、水勺、墨牀、墨匣、硯座、硯匣、硯屛、名章、閑章、名章盒、閑章盒、印泥、印泥盒等；他如藏紙盒、裁紙刀、公分尺、墊布等，亦皆爲不可或缺之用品。察其所以僅稱紙、筆、墨、硏四者爲寶，而略其他衆多之佐助用品者，蓋以四者爲達成書寫目的之主要用品，故以之爲槪稱焉。

文房之主要與佐助用品，自秦、漢以來，不僅爲實際之書寫用品，並皆演進爲文房

之藝術鑑賞品。歷魏、晉、唐、宋鼎盛之文風，與時空之演變，若干佐助用品且稱之爲

文玩。其於硯之考求更爲空前，每位達官貴冑，名流豪門，閥閱大家，鄉紳士夫，庶富

之戶，朱門之廈，無問其財富五車，或五車珠寶，於文房用品之製置，不僅追求其材質

之優良，且及於造形之斜、圓、方、正，彫琢工技之精粗，構圖之取象、與所現示之意

趣及氣魄，無不求其精、善、美。吳蘭修所撰、端溪硯史云：「硯以方正爲貴，渾樸爲

佳，宋譜，米史所載，多不得其形制」（卷二、十六頁）。歐陽試筆集謂：南唐時曾有

硯務官專職之設置，官拜九品。宋時承其制，於歙、端二州各設其官，且將前賢之雅言、

警句……等刊於硯面、或四側與背等，資爲個人進德修身、正心敬業之座右銘。甚或自

製警句，作爲「高山仰止、景行行止」，自我惕勵之準則。遂使硯之功能，不僅爲書寫

者之書寫工具，更進而陞華爲文化、藝術之傳承及鑑賞，士夫行爲、操守、品德、奮發

自強、自我省檢之座右珍品。然則，硯之爲用大矣哉。

　唐人雖情鍾歙石，然於認定端石優於歙石後，情漸迻於端石。宋人承其緒，競迷端

石。若干閥閱豪門之大戶，雖分情於洮硯，但緣洮石產量至稀，得之非易，僅止於食鼎

鳴鐘之府，貴冑漆附之家，縉紳折腰之戶，商賈朱門、假鳳攀龍，炫耀其財勢異於一般

窮苦大眾，更異於三家村之陋儒。明人襲其餘緒，洮硯仍止於珍品。清人緣其發跡於松

花江，遂用力推展松花石硯，朝庭、高官、顯宦倡於上，豪門，財閥掘挖於兩岸之山，垂紳、大賈吶喊於下，工人鑿刻磨製於山麓，販夫走卒以食為天，為求活命，那管你風強雨疾，太陽烤身，汗水挾淚水搬運於途，攤商小販為賺點蠅頭小利，養家活口陳於市；一時、松花滿地飛。然社會人眾仍認端石為善；即便清宮之南書房、三希堂、中書省、翰林院、國子監……等，仍以端石為優。宋人米芾所撰「硯史」謂：「器以用為功，玉不為鼎、陶不為柱；石理發墨為上，色澤次之。」惟緣時序之衍進，如今無論歙、端、洮、松，甚或金帶、玉帶、紅絲、雲泥諸硯，終為新興之開金筆、自來水金筆、原子、電子筆、太陽、烏心筆、無心筆、黑心筆等所逼退。蓋無論新興之何種筆，既輕巧又便捷，價廉易得；而所謂之書法匠、寫字匠、寫字卒、鈔書蟲，於三家村、土房店、版築居，任人順手取用，遂而大行其道；但其缺失，則不適於我國文化特有之圓頭軟筆，故不利於書畫之寫作；僅止於一般人眾之鈔錄等。緣斯，若干愛護與發揚中華文化之士，及深湛認知中華書畫特具之風格、意趣、人文、精義等，期使其適應我國畫之特質，擴大新興文具之功能，遂有所謂：自來水毛筆、研墨機等之製作，及硬筆書畫之研究。然西風急颱，若干高官餐位，掌權握勢者，奸商大賈大唱不識蝦形文字就沒地球觀，不能保固國際村。商賈豪門、販夫走卒奔馳呼叫，無論何種材質之筆硯，與其佐助用品、無

法挽其狂浪，只好無奈的隱身於博物館的倉庫中，度著沒有太陽的日子；讓知者、識者，在太陽熱烤之下，憑弔、贊頌其昔日對中華文化之偉大供獻與傳承，及其光大與弘偉之業績。然則，硯之為用於今已矣哉！？

貳

歷代精心製作之大型石硯，固為硯中之精品、善品，然緣其體積較大，且重量約在十公斤上下，甚至重達二三十、或四五十公斤者，頗不便於戶外之攜行、或墨汁之存儲；若士子參加會試、鄉試，或進京參加禮部試、殿試等；甚至書法家、畫家、旅行家等之戶外揮灑、寫生、紀述所見所聞、心得、感想等，抑或神仙、妖魔、鬼怪、王侯士夫等之靈異，茶餘飯後之奇聞異事。積使用者歷久之經驗，至宋、元之際，遂有體積較小、重量亦輕，並可隨時攜帶外出之硯，通稱為「肩硯」之製作。察其製作情形，蓋於硯之右、左、及下之三側，各鑿凹槽與穿孔，以繩系入孔及槽，將索之兩端合結，掛於肩，頗適於戶外活動。

檢此可攜行之肩硯，其在當時，以其製作新穎輕便，曠古未有之新產品，宜為最暢銷之產品，但流傳於現今之市肆，或今之工匠製作者，卻至稀見。察其所以然者，或緣其際運用時，與前之大型硯相較，僅止於體積較小，重量較輕，攜帶方便；但在使用時，

與前此之大型硯無大差異，而其缺失則與之相同；仍不利於書家、畫家、旅行家……等之戶外運用。歷時日及經驗之累積，至明、清之際，遂有小型函硯之製作，不僅體積小，重量輕，且於函面之銘記、圖繪、彫技等之情形，方圓斜正之取狀、其可觀處不亞於各類之大型硯；然其缺失仍與之同。既不能存儲墨汁、固不利於戶外之攜用，更不適於遠距離之攜用，僅止於文玩、或童蒙上學習字、或三家村之寫字匠、畫匠、鈔書匠等之謀生工具。

參

衡諸一切事物演進之跡，率循窮則變、變則通之軌跡演進；硯、自亦不能離此軌跡。

蓋自元、明之際，即有「銅質墨盒」之製作，行於明清及中華民國之早年。察墨盒之製作，非常精進；其質材為銅，細辦之、則有紅銅、黃銅、紫銅、白銅、青銅等之異，而以白銅、青銅所製者較負盛名。至其形式、不外大小斜圓方正、或三角六角，甚或八角者。其製作之技藝頗為精美。使用者多以白銅、紫銅為尚，而以青銅所製者較為稀有。

全國各地皆有較負盛名之製品。盒蓋之外表，刻以各種圖繪、或前賢之名言、警句、或修身立德之大塊文章等；其功用與此之大型硯、函硯等無甚差異或過之。盒之面積雖嬌小，但其製作之工藝更為精美。為使用者利於整理筆鋒，盒蓋內層並鑲以薄石片；盒內填以適量之蠶絲（或有使用碎布或綿花者，但其彈力與存儲墨汁之情形頗差），藉便存儲多量墨汁。儲墨之盒通常為一層（不含蓋），亦有製工或三層，甚或多層者，藉存儲較多之墨汁備供使用。

茲就拙所知見之刻繪、尺寸、程式等情形，鈔錄數品；大小具陳，各有所優，藉觀其概。

一、**19x19x5.5cm**：質爲紫銅，呈正方形。盒面凹刻「蘇軾遊赤壁圖」，圖之右丘刻「雨蒼仁兄惠存　劉景憲　高光覺　拜贈　民國十四年六月」。盒底中央刊長方形小印一方、文曰：「文寶。」

二、**16x10x4cm**：質爲白銅、呈橫方形；盒面雙銅凹刻楷書四行、共十四字，曰：「沾衣欲濕杏花雨，吹面不寒楊柳風」。四側無圖繪，盒底無銘記。據其製作款式及楷書情形推勘、宜爲遜清同、光時期所製者。

三、**12x8x3.5cm**：其爲白銅，呈縱長方形，盒面凹刻竹石圖繪；右上刊七言詩四句，曰：「日宜亭午月宜秋，萬個迷離覆地稠，一種清幽真可愛，此中精魄有王猷」。盒底中刊長方小印一方、文曰：□齋。

四、**10.6x7.6x3.4cm**：質爲白銅，呈橫方形，盒面凹刻揚州江岸渡船場之風景，左上刊竹枝詞、曰：「楊柳青青江水平，沈郎江上嘔歌聲，東邊日出西邊雨，則是無情卻有情」。丙寅年春月。底刊晉平小印一方。

按：丙寅、宜爲中華民國十五年（西一九二六年）。

五、9.5x9.5x3.5cm⋯質爲白銅，呈正方形，盒面刻童子騎象，左手抱如意，右手向前伸出，週邊環刻迴紋，並間以花果莖葉等，左上刊庚辰年冬月購於北平　張越丞題。

按⋯庚辰，爲中華民國二十九年（西元一九四〇年）。

六⋯9.5x7x3cm⋯質爲白銅，呈橢圓形，盒面刊人物圖，盒底中央刊長方小印一方，文曰⋯大昌。

七、8.3x8.3x6cm⋯質爲白銅，呈八角形，儲墨盒二層，聯蓋共爲三層，面刻人物圖，右則刻竹葉圖，盒底中央刊長方形小印一方，文曰⋯大昌。

八⋯8x12x3.5cm⋯質爲白銅，呈橫式長方形，盒面刻松竹梅圖繪。右上刻歲寒三友五言詩四句，四、松老歲換秋，竹直猶長壽；梅花不畏寒，君子品更高。盒底中央刊長方小印一方，文曰⋯文寶。

九、7.5x7.5x2.5cm⋯質爲紫銅，呈正圓形。面無紋刻。底無款識。

十、7.3x7.3x2.5cm⋯質爲白銅，呈正方形。盒面刻梅竹圖繪，底無款識。

十一、6.3x8.8x5cm⋯質爲白銅，呈橫方形。面刻渭水河伯牙撫琴圖繪。儲墨盒二層、連蓋，共爲三層。

十二、6x4x3.8cm⋯扣提梁全高爲七・五公分。質爲白銅，呈橫方形，儲墨盒三層、

聯蓋共四層。盒面環刻五福圖於篆書壽字。前側刻山水人物圖、頗含踏雪尋梅之意。後側刻楷書十六字，曰：大清乾隆一十六年　致遠堂製。

緣時空之演進，歷兩次世界大戰，受武器研發之賜，與人類北南西東之大遷徙，促使各民族文化相調和，工技相交合，遂有涵儲墨汁之硬筆問世；不僅五色具備，任人取用；若於上衣胸前之口袋，懸掛三兩支，不僅懸此筆者之官尊九五，偉大旁通，更可顯示其財富非凡；若並排懸掛不同顏色者三五支，甚或七八支，愈可顯示其學問精博，華蓋磨天，異於古之太師爺，今之專家、學者。語云：筆多學問自然博，財富更比學問強。

至於我國傳統之筆、墨、硯自難比美，只好避開鋒頭，退後三舍，成為過去式，進住於不見太陽的禁避室裡，等待後賢之賞玩。

察四寶存世之壽命，要以硯（不含竹、木、陶、磁與收藏、及考古發掘所得）最為

壽考耄耋；凡以磚、瓦、玉、石、金、銀、銅、鐵等為材質者，無不長命百歲，甚或千

歲、萬歲、萬萬歲。紙則次之，而筆與墨二者，尤以墨最為短命（不含收藏與考古所得）；

故前賢有筆塚之建，墨池之設，藉資紀念其傳播文化之賞獻，無申仁人愛物之意。雖然、

筆與墨可借紙還魂，一再現示於人間，形、影、靈、神仍存於世。硯雖壽考，但於鞠躬

盡粹、奉侍各時期之主人後，碎骨粉身而去，終無還魂之紙、墨可借。誠是、孤獨而來、

忠誠而行、粉身而去。清人葉九來在其所著「金石錄補」中慨言：硯質雖石，從未入於

金石譜（卷二、十七頁）。紙雖脆弱，而子子孫孫孳乳川流，生生不息；使筆與墨借之

還魂，供世人景仰，贊頌其傳播文化之貢獻。而硯、存世之時，雖助主人連中三元，官

高位重、立功勳，成偉業、刻奸邪、進忠貞、明德天下、業留史冊；而其終、則無聲無

息，粉身而去，毫無痕跡留世。誠然，一人成名，萬硯碎身。

大字：

伍

東漢李尤撰、硯墨筆銘曰：「書契既興，墨硯乃陳，煙石相附，筆疏以申」。並謂：

茲二物者，則與文字同興於黃帝之時。宋無名氏硯譜謂：硯當用石，鏡當用銅，此真材

之本性也。故數千年來，國人耳聞目見之硯，其質材率多為石所製者，間有陶、磁、銅、

鐵等材質所製者，緣其稀見，多未留意，甚或認其為非硯。至其製作之良窳、工技之精

粗，與產地之分佈等情形，更少論述。由斯、凡所謂之硯，必為石質，已是無可追易之

定說。晉人傅玄作硯賦云：「採陰山之潛樸，簡眾材之攸宜，節方圓以定形，鍛金鐵以

為池；設上下之剖判，配法象乎二儀。木貴其能軟，石美其潤堅。架采漆之膠固，含沖

德之清玄」。傅文所稱之「金」，未必為現時世人所稱「金銀珠寶」之純金？其或為舊

時小說中所謂之「黃金」歟？若然，乃為黃銅者也。惟宋史四九一卷、外國七、日本國

傳：「僧人奝然…遣弟子喜因、於宋端拱元年（西元九八八年），奉表來謝，貢納金銀

蒔繪硯一，金硯一、鹿毛筆、松煙墨等」。元代詩人成廷珪、曾有「寶刀刻頌登鼎彝，

金硯揮毫撰樂章」之詩。國語越語：「越王命工以良金寫范蠡之狀而朝禮之，浹日令大夫朝之」。韋注：「以善金鑄其形狀，而自朝禮之，浹（甲）、從甲日至甲日大夫朝禮之」。按：越語所稱之「良金」、「善金」，宜非純金，或如現時所謂鑄造銅像之材質，乃以合金爲之；然當時之合金術未必如今日美善，故其銅像未能傳留於現代。或緣歷經戰亂，良金所鑄之銅像或燬於炮火，或爲炮灰所掩埋，則有俟考古發掘。抑或有朱門大戶，肉食高官、權勢逼人，或黑心豪宅、食鼎鳴鐘者，真有以純金製硯者。緣拙窩居後山之陋巷茆屋，未之見亦未之聞，更無力識其尊容。至於銅硯，則於市肆中曾目睹手摸，曾識其尊容。鐵硯、曾聞於前賢。無名氏硯譜謂：丁恕有水晶硯，大四寸許，爲風字樣，然拙用墨則不發光，發墨如歙石。至前文所稱之瑪瑙、銀等硯，未曾目睹，不識其尊。然拙確信傅氏之說，及纂修宋史之史官所記，非我欺焉。

茲就知見所及之硯材迻錄於左，敬請方家教正。

一、**竹硯**：異物志云：廣南以竹爲硯。元人李衎撰竹譜謂：「節竹、西域以此竹節

按：廣南、地名、讀史方輿記要謂，雲南、古蠻夷地、明置廣南府。

爲硯卷」（卷五）。

二、**木硯**：晉人傅玄謂：硯譜云：木貴其能軟，石美其潤堅。知古有木硯之製作與

使用。

三、蟺硯：宋無名氏硯譜云：劉聰謂：「袁眾贈庾翼蟺硯……」。按：蟺、他書或作蚌。俗作蠔、鮮等形。

四、陶硯：以陶土燒製而成，通用於周、秦時期，東漢之後漸形式微。宋人米芾硯史云：相州土人自製陶硯，在銅雀臺上以熟絹二重沉澱陶土，取其極細者製為硯。有色綠如春波者，或以黑白調製為水紋狀者製為硯。其理細滑，著墨不費筆，但微滲，不太養墨。

五、磚硯：以秦、漢及魏、晉時代之古磚琢製而成；尤以漢、魏時代之古磚琢製者為優。盛於唐、宋，迄今不衰。惟現時見於市肆者，多為後世之仿製，真品極為稀見。遜清道光年間，嘉興解元張廷濟所撰、清儀閣所藏古器物錄（簡作清儀閣，下同），著錄魏、晉時代之古磚硯、及、晉、唐時代之殘碑石硯拓本十數品。今人大比丘釋廣元、收藏漢磚硯硯數十品（文見民國八十年十二月中央日報）。

六、瓦硯：就瓦之實際形狀察之，宜有伏瓦、仰瓦、與瓦當之異。伏瓦近似半圓，琢製為硯之瓦近於三之一圓；伏瓦之當呈圓形，仰瓦之當多呈三角形，或近於三角形。仰瓦之當呈三角形，仰瓦之當多呈三角形。琢製為硯之瓦或當，以秦、漢時代者為善；其間、以西未央宮之瓦及當較負盛名；厚約三公分左

右。伏瓦之當面、約有六種不同之文辭：若長樂未央、太極未央、儲胥未央、萬壽無疆、永壽無疆，長生無極等。外此，亦有刊刻圖繪、或飛禽動物等；惟治為硯者甚稀。最負盛名之瓦硯，莫過於東漢末年、曹操所建銅雀臺之瓦與當所琢治之硯；盛於隋、唐，迄今仍之，且為具有精湛中國文化素養之縉紳巨富、閥閱豪門、為收藏瓦硯之標的。察其所以然者，宋人黃魯直、蘇軾等名家，曾撰銅雀臺瓦硯贊等之文，高似孫有銅雀臺瓦硯之作，容齋續筆更詳論其品澡及情形；略謂：其一、真銅雀瓦長三尺、寬半之，背六隸字、其清勁，曰：建安十五年造。其二，較小者腹亦有六篆文，曰：大魏興和年造。其三、贛州雲都縣舊有「灌嬰」廟，今已不存；相傳：當地農人於翻土耕田時得古瓦，重十斤，可以作硯；瀋墨如發硎，其光沛然，色正黃。

按：興和、為東魏孝靜帝年號；在位四年，元年為己未（西元五三九）年。

灌嬰、人名，漢陽人，從高祖定天下，封穎陽侯。文帝立，官太尉，卒諡懿（史、漢皆有傳）。又地名、亦名灌嬰城。讀史方輿記要：古今記，漢預章城，漢穎陽侯灌嬰所築，即今城東之黃城寺。

清儀閣著錄銅雀臺瓦硯拓本兼錄同時達官顯貴之題跋多幀。清人林佶撰：漢甘泉宮瓦記謂：瓦得自陝西省石門山中，琢以為硯。明代宣德年間（西元一四二六至一四五五

年），江西寧王府曾仿製漢未央宮瓦硯，硯背中央刊隸書「未央宮東閣瓦硯」，左注「大漢十年」、右書「酇侯蕭何監造」。中華民國八十九年聯合報專文報導，書畫家陶靖山氏，收藏瓦硯甚多（十二月三十日）。

七、澄泥硯：硯材為澄澱年久之粘土，予以瀝濾，留儲其細泥，再予澄澱多年，取出後予以碓鍊，入模成形，陰乾後加工彫琢，入窯燒製。山西降縣、陝西邠縣、虢鎮、江蘇通縣等地所製者為上品。盛於唐、宋，如今仍之。硯色以鱔魚黃為佳，次為綠豆青、玫瑰紫等。今見於市肆者，多為後世之仿造品。據中華民國九十一年四月三十日，聯合報專文報導、基隆市地方法院林自典法官，珍藏珠澄泥多品。

傳言：通縣，為宋時韓世忠為抵抗金兵所建，至明初城壞，當地人民取其殘磚破瓦琢製為硯，惟佳者甚稀。

八、紫砂硯：產於江蘇省之宜興等地，明、清之際，以程鳴遠、時大彬、惠孟臣等人所製者較負盛名。文房之其他佐助用品，亦以諸人所製者較受歡迎。如今，皆以成為名貴之古董文玩矣。

九、磁硯：唐、宋以來，歷代各名窯皆有製造，而以官、汝、景德、龍泉諸窯較負盛名；其他各地之公私磁窯皆有製造，亦各有其優點。其間、明代中期所製之青花磁硯，

最受書畫家之歡迎，今則已是過去式。

十、漆硯：通行於戰國末年，及秦、漢時期。東宮舊事謂：皇太子初拜，給漆硯一方。唐人李之顏謂：皇太子納妃給漆硯。則漆硯在當時、宜爲相當貴重之珍品。宋時發展爲各類漆製之藝術品。明、清之際，有名盧癸生者，再予研究改進，一時頗富盛名，作品流傳於當時。現見於市肆者，多爲清代之仿製品。

十一、膠硯：亦行於秦、漢時期、明，清之時，曾有仿製品見於市集。工技優於秦、漢時；於今坊間尚多見之。

十二、玉硯：文房四譜謂：黃帝得玉鈕，製爲墨海，篆曰：帝鴻氏之硯；則黃帝時已有硯之名與用硯之實事，其質材爲玉。西京雜記謂：以玉爲硯，以酒爲書滴，不冰。宋人周密撰：志雅堂雜鈔云：容齋出玉硯，長一尺，廣六寸，厚二寸，玉色雖甚白，而瑩淨可愛。無名氏硯譜謂：太公金匱硯書曰：石墨相著，邪心讒言無得汙白。詳見附圖一及說。

十三、瑪瑙硯：海岳志林云：元章初見微宗於瑤林殿，上命張絹，設瑪瑙硯，李廷珪墨，牙管筆、金硯匣、玉鎮紙，玉水滴，召元章書。元章落筆如雲龍飛動，上大喜，盡以硯、匣、鎮紙等之屬賜之。

十四、烏金石硯：產於北平之梅山，亦有含金線者，石質細膩，發墨甚佳，為書畫家所喜用。

十五、紫金石硯：明人杜琯撰、雲林石譜云：石產於壽春縣紫金山、色紫質細，為硯材之佳品。述懷詩曰：「紫石元溫潤，紋質翡萃宣」。按：壽春、地名，即今安徽省之壽春縣。又山東省益都亦產紫石，質與壽春略同。

十六、金石硯：產於海南島萬寧縣，質與端石相抗衡，惟產量較少，遂為識者所珍。

十七、金繫帶石硯：宋人朱輔撰、溪蠻叢笑云：硯石出黎溪，今大溪、深溪、竹寨溪、木牀岡諸石，皆可亂真，紫石勝於楬石。蓋於井中取之，甚為難得。有紫綠二色，黃線者名曰金繫帶。

十八、鳳咮石硯：蘇軾鳳咮石硯銘序曰：「北宛龍煨山如鳳翔下飲之狀，其咮有石，蒼墨如玉。熙寧中、太原王頤以之為硯，余銘之曰：鳳咮」。

十九、青石圓硯：南宋高宗撰翰墨志云：虞龢論文房之用品，有吳興青石圓研、質滑而停墨，殊勝南方瓦石；今若薈間，不聞有此石硯；豈昔以為珍，今或不然，或無好事者發之，抑或端樣、徽硯既用，此石為世所略。

二〇、漓石硯：漓、或作灕，水名，源出青海、甘肅二省間，北支入湖南，稱湘水；

南支八廣西，稱灕水。石質不亞於端石，賈人或以端石稱之。

一二、澦石硯：米芾硯史謂：石出通遠縣，綠色，石理呈水波紋，間有小黑點，點甚奇妙，硯工謂之涓墨。碩者可以作礪，佳者且在洮石之上。另有赤紫色之石、發墨頗佳，養墨亦可。

一三、臺灣石：

1、濁溪石硯：產於彰化，石質細緻，溫潤，發墨速，無泡沫，養墨亦可。

2、大理石：產於花蓮縣，養墨差。

一三、浙江石：

1、紫袍玉帶硯：產於長山縣，石呈紫色，中有銀色紋←線環於硯身，因稱為紫玉帶。石質細膩晶瑩，為硯材之珍品。據云：宋相國文文山先生之用硯，即為此石所琢治者。

2、溫州石硯：石之紋理如玉瑩、如鑑光，如圖案，質細膩，叩之，聲平無韵。發墨不熱、無泡沫，光如油漆。米芾硯史謂：王羲之之硯即為此石所琢製者。

一四、甘肅石：

1、洮河石硯：產於臨洮縣之洮河、為硯材中之名品。洞天清錄謂：洮河綠石硯，

19 說硯

出於洮河深水中，所致非易，得之爲寶。檢清儀閣著錄洮石硯拓本二品，一爲宋宮文繡院之用硯，一爲無名氏之用硯。

2、雲泥硯：產於武都縣南之萬象洞，亦爲硯材中之名品。工人攜工具及硯模等入洞，搏泥，入模，成形、陰乾、脫模、出洞、泥即堅硬如石。加工刊刻研磨，雲紋滿佈，妙如天成。爲硯材中至爲稀見之寶物。

二五、山東石：

1、紅絲石硯：產於益都之黑山。質溫晶瑩，有紅臺黃絲，黃臺紅絲二種；爲硯材中之佳品。蘇易簡硯譜謂：天下之硯材四十餘種，青州紅絲石爲第一，端石第二，歙石第三。硯林則謂：硯石之美者無出端石。唐彥猷硯錄謂：紅絲石紋理之美者，均旋轉紋十餘重，次序不亂；石質溫潤，發墨捷速，浸漬水中久，即有膏液出焉。陸浙筆記云：青州紅絲石硯覆之以匣，經數月墨汁不乾。西溪叢話謂：歐公硯譜以青州紅絲石硯爲第一。無名氏硯譜謂：紅絲石其理紅黃相參，理紅絲黃，理黃絲紅。唐彥猷甚奇此硯，以爲發墨不減端石。

2、紫石硯：伍輯之從征記謂：魯國孔子廟中有紫石硯一方，甚古樸，爲孔子生平之用物也。山東省青州出紫金石，紅絲石，皆可作硯。

一六、山西五石：

1、綠石硯：產於五臺山，質細溫潤，發墨甚佳，不亞於端石。行銷於華北、高麗、日本等地。

2、角影石：產降縣、花紋呈角影或塔形，既發墨、亦養墨。亦行銷於前述諸地。

3、澄泥硯：亦產於降縣。較邠、虢所產省稍差。

4、白石硯：產於后樓縣之石樓山。石呈純白色，無花紋，發墨佳、養墨亦可。

5、唐石硯：產於平陽縣。

一七、湖南五石：

1、紫袍金帶硯：洞天清錄謂：灌溪石有金線或黃線，如界相間，稱爲紫袍金帶硯。

按：灌墨、水名，位於常德與長沙間。

2、菊花石硯：產於瀏陽縣。石呈紫色，花紋呈菊花狀。花有黃白二色，紋理細膩、發墨速，養墨佳。

3、火陀石硯：產於姊歸縣。石呈青色，紋理較粗，發墨速，養墨差。

4、長沙綠石硯：請閱洮石硯說明。

5、阮陵石硯：產於阮陵縣。石色深黑。

二八、**歙石硯**：宋人唐積、撰歙州硯譜謂：唐開元中、州民葉氏至長城里，見疊石如城堡狀，瑩潔可愛，因取之攜歸，琢治爲硯，溫潤大過端溪。南唐元宗精意翰墨，歙守獻硯，國主嘉之，遂名於世。令其佳者有龍尾、金星、羅紋、娥眉、角浪、松紋等多種；尤以龍尾、金星最負盛名，餘皆上品。

按：開元，爲玄宗年號，其元年爲癸丑，至辛巳共二九年（西元七一三至七四一年）。

二九、**端石硯**：唐武德年開挖，初無盛名，中唐以後，漸爲時人所重，且認定爲硯材中之美品。紋理細緻，石質溫潤，研墨妙，發墨速，養墨佳，咸以紫與豬肝色及具石眼者爲佳；石呈紫色者，且以紫玉稱之；尤以具鴝鵒眼者最負盛名。其次爲石眼多，紋理細膩者爲上品。吳氏硯史謂：綠端石出北嶺及小湘峽頂湖山雖不甚發墨，然宜用於朱墨。舟車見聞錄謂：綠端有水坑、旱坑之別，水坑石爲硯潤而發墨。

按：武德，爲康高祖年號，其元年爲戊寅，至丙戌（西元六一八至六二六）共九年。

三○、**松花石硯**：產吉林省松花江之上游，明代中期已經開採製硯，至遜清入關後；大力推廣，遂而名震天下。石質細緻，發墨亦佳，惟養墨稍差。於今仍見於肆市。

三一、**銅硯**：宋人周密志雅堂雜鈔云：容齋出示：銅硯一方，狀如箕，長近一尺，作一倭人坐硯池上，其下有海獸，前足撫倭人之身，其他皆細花紋，甚精；蓋秦、漢間物也（卷上三六）。高氏硯箋謂：東魏孝靜帝時，芝生銅硯。又謂：米元章鑄生銅硯。李方叔帖曰：銅硯易研而敗筆（卷三）。全國各地皆有製作。亦各有佳品，今時，於市肆仍可見之。

按：銅硯之材質有生銅、熟銅、紅銅、黃銅、紫銅、白銅、銅銀合金、銅合金等之異；一般以紅銅、紫銅、白銅所製者為上。

三二、**銅雀瓦硯**：或稱銅爵瓦硯，或稱銅瓦硯。以東漢末年曹操所建、銅雀臺之瓦或當，琢治而成者。質溫潤、發墨佳、養墨亦佳，為書畫家所珍之硯材。前人曾有：「策定隆中分三國，摩天銅雀鎖二喬」之語傳世。餘請參閱瓦硯說。

三三、**鐵硯**：亦作鐵研。謝氏詩源：青州熟鐵硯甚發墨。五代史桑維翰傳謂：主司惡其姓，令其改業，維翰乃著「日出扶桑賦」以明志，並鑄鐵硯以示人曰：此硯磨穿則改易他業。終以進士及第。明人王寵以鐵硯齋、清人鄧石如以鐵硯山房，各顏其書室。

三四、**溫硯**：我國北方地近寒帶，冬溫常在攝氏五度以下，率滴水成冰；為墨汁不冰，遂有溫硯之製作。其材質多為磁或砂二者，亦有銅或鐵製作者。

宋高似孫銅雀硯歌

曹公夜讌凌雲臺、一言絜闊會餘哀。

分香老伎各雲雨、歌舞不盡埋蒿萊。

漠漠頹基鄴山下、萬里煙塵無一瓦。

井幹罇酒自平生，烏雀飛南留遺雅。

老農墾雨開荒寒、一粒千金苔未乾

世人好奇不好近、直比周簋仍商槃。

老璞深深殊質魯、得水猶能發妍嫵。

更與人間作懷古、月明夜盜西陵土。

高似孫宋江都硯

數寸清純玉不如，入波陶髮冷蕭踈。

千金爛抵荊山雀，一璞深刓渭水魚。

墨帶花香臨近澗，泓沉燈影了殘書。

從來端歙雖優劣，名下真成士不虛。

陸

一、硯神：談薈謂：硯神名淬妃。西青散記卷一云：敢叩松使禮淬妃，求染焉。

二、硯名：通稱為硯台，或稱硯王；或冠以產地名，若端硯、或端溪硯。司空圖詩云：「夕陽照個新紅葉，似要題詩落硯臺」。字原云：硯名甲，別名端明，號若崖山人。事物異名錄云：硯為紫石潭。又異聞實錄云：徐玄之夜讀書，聞吓聲曰：蚍蜉王觀魚於紫石潭；玄之異之，遂以書覆硯。筆談書藪、硯城墨甲篇謂：硯者，城池也，筆者，刀劍也，墨者，甲兵也，心者，將帥也；故曰：硯城墨甲。

三、硯匣：旨在護硯，古者、以木製匣、後世以匣之面或四側刊刻名言，或自為警句以勵進德修業；或繪製圖畫以涵養心胸。達官顯宦、豪門大宅，或以金銀為匣並飾以珠寶，藉以耀其財富甲於當世。徐陵「玉臺新詠」序云：「瑠璃硯匣終日隨身，翠翡筆

牀無時離手」。

四、硯蓋：南史、梁武帝紀：鳳翔硯蓋，盤龍火爐。

五、硯屏：三才圖繪謂：硯屏，以玉或美石作之，立於硯頭，可以屏風塵。洞天清錄謂：古硯銘多刊於硯底或硯側；至東坡、山谷作硯屏，既勒銘於硯，亦刊銘於屏。山谷有烏石屏，今在婺州一士紳家。

柒

前賢之讀書筆記、雜記、札記、書錄、文集……等，或現時之報紙、雜誌、學報等之報導、論述等，說解古代名硯之文甚多，茲迻錄數家之論著及報導之專文，藉觀古代名硯之傳流與其概略之情形。

一、米海岳研山：

明人林有麟撰「素園石譜」謂：蒼山堂研山圖云：南唐李後主有研山，廣不盈尺，前聳三十六鋒，左右引兩泉，峽陀，中鑿為硯；及李歸宋，遂流於人間，後為米元章所得。米歸丹陽，欲卜宅，以甘露寺下多晉、唐名士之故居，時蘇仲容於甘露寺下有古厝，米欲得宅，蘇欲得研，米、蘇遂相易；米稱為海岳庵者是也。宋人周密、志雅堂雜鈔云：米海岳研山後歸宣和御府，聞今在台州，戴氏極珍，不可見矣。

二、研山圖：

海岳志林曰：吾齋研山被道祖易去，仲美舊有詩云：「研山不易見，移得小翠峰；潤色祁書几，隱約煙朦朧；巉嵓自有古，獨立高嵾嶽；安知無雲霞，造化與天通；立璧照春野，當有千文松；崎嶇浮波瀾，偃仰蟠蛟龍；瀟瀟生風雨，儼若山林

中；塵夢忽忽不到，觸目萬慮空。公家富奇石，不許常人同，研山出層碧，崢嶸實天工」。

又曰：「淋漓山上泉，滴瀝助毫端；揮灑出妙言，願公珍此石，莫與眾物肩，何必嵩少隱，可藏為地仙」。揮成驚世文，立意皆逢原；江南秋色起，風遠洞庭寬；往往入佳趣，

又謂：予近亦有作云：「硯山不復見，哦詩徒歎息；惟有玉蟾蜍，向予頻淚滴」。此石一入渠手不得再見，每同好友往觀，亦不出視。紹彭公真忍人也。予今筆想成圖，彷彿在目；從此吾齋秀氣當不復泯矣。素園石譜云：寶晉齋研山，滴水少許池內

三、研北雜志謂：

李元暉所藏米元章端硯，其背刻元暉題字曰：此硯色青紫而潤，下岩石也。又曰：御府有寶硯曰：「蒼龍橫沼」；內有龍形橫硯中，此乃世所謂：石花者也。志雅堂雜鈔曰：陳密繽知端州曰，聞有富民藏一硯甚佳，破其家得之。研形為世所謂慰斗樣者；琢一黑龍奮迅之狀，二鴝鵒眼為目，每遇陰晦則雲霧漸興。公歿，歸於張詢（仲謀）；其後歸御府。裕陵置於宣殿，為畫符之用。靖康之亂，為中人王殊所匿。近聞北客云：今御府有佳硯，名「蒼龍橫沼」；其說正與前所云者合，得非即此硯手？

四、清人紀昀撰，灤陽消夏錄卷一云：

沈椒園為鰲峰書院山長時，見示趙忠毅公用硯，額曰：「東方未明之硯」六字，背有銘曰：「殘月熒熒，太白晱晱，鷄三號，更五點，此時拜疏擊大奄，事成策汝功，不成同汝貶」。蓋刻魏忠賢時用此硯草疏也。

五、閱微草堂硯譜、端溪綠石硯刻辭曰：「端溪綠石，硯譜不以爲上品，此自宋代之論耳。若此硯者，豈新阬紫石所及耶？」嘉慶戊午四月 曉嵐記。又曰：「端石之先，同宗異族；命曰綠瓊，用媲紫玉」。是歲長至前三日 又銘。刻辭又云：「歐陽永叔盧陵集、有端溪綠石枕詩；然則、北宋時竟不以爲硯材矣。崑玉抵鵲不信然歟？石菴相謂：綠石即鸜鵒眼之最佳者，是殆不然。鸜鵒眼紋必旋螺，今所見綠石皆直紋也」。嘉慶壬戌七月二十八日 曉嵐又記。

按：嘉慶戊午，爲嘉慶三年（西元一七九八年）。

壬戌、爲嘉慶七年（西元一八〇二年）。

六、紀昀綠端硯：硯額鐫紀氏銘文，硯側環刻桃花園記，署名陳昆玉。硯背刻滕王閣序，署名黃易。中華民國七十八年爲台東縣陳韋村氏，得自湖南某博物館之館長。請參閱九十五年三月十四日，聯合報之專文。

按：陣昆玉、未詳。

黃易，仁和人，字小松，號秋菴，書室曰：小蓬萊閣。生於遜清乾隆九年（西元一七四四年），官濟寧同知。卒於嘉慶七年（西元一八〇二年），得年五十九歲。著有小蓬萊閣文集傳世。

七、生春紅古硯：本硯初爲黃莘田氏所有，並署名爲「生春紅」硯，中華民國初年，爲名記者林白水氏所珍藏。林氏於中華民國十五年，遭軍閥張宗昌槍決後，本硯爲其女公子攜往國外珍藏。至中華民國六十九年，林女史專程攜硯來臺，將硯捐贈於歷史博物館永久典藏；並同年四月八日入藏館中。（請詳中華民國八十二年五月二十八日，中央日報翟羽先生之專文）。

按：黃莘田福建永福人，名任，字子莘，號莘田。康熙四十年（西元一七〇一年）舉於鄉，其後屢試春官不第。出爲廣東四會令，轉高要令。喜貯硯；以蜚語，歸老，築十硯齋，自號十硯翁。

八、蘇軾硯：遜清嘉慶五年，書法家伊秉綬，於清理東坡故居之墨沼時，檢得蘇氏之用硯。教匪案發生後，伊氏因罪入獄，硯遂流於市肆。道光十一年（西元一八三二年）爲梁廷枏氏購藏；此後即失蹤影，不悉流於何方。（詳見中華民國八十四年六月四日中央日報，楊天泉氏之專文，及隔日曹開雲氏迴響之說）。

九、菖蒲河公園古大石硯：北京菖蒲河公園安放一塊重達十六公頓的古代大石硯，供人觀賞。這是一塊曠古未見的真正標準的大硯王（請詳中華民國九十一年九月二十六日、聯合報之報導）。

捌

近年考古發掘所獲之古硯，為數雖然有限，但頗可證明我國文化源遠流長。茲鈔錄四事，籍觀其概。

一、葉九來金石錄補（卷二十七）謂：康熙甲寅之夏，常熟縣開城河得一硯，如今之方磚，兩旁有文，其右已損，銘文八分，云：「松操疑烟，楮英鋪雪，豪飲如飛，人間四絕。順義元年處士汪少微識」。

按：(一)甲寅，為康熙十三年（西元一六七四年）。

(二)順義，為五代吳、楊溥之年號，自辛巳至丙戌年（西元九二一至九二六年）。

(三)汪少微，人名、未詳。

二、河南省考古發掘、獲漢代圓形青石硯一方，直徑約三十五公分、高約十一公分，

三足。硯面平整，上端鐫橢圓形墨海，硯蓋鏤空凸彫九龍，工技精巧（圖二）。現藏河南省文物館。

三、唐代圓形多足環渠磁硯：中華民國六十八年出土於江西省古洪州古磁窰；直徑約十六公分，高約五、五公分（圖四）；現藏江西省博物館。

按：洪州、地名；即今江西省之南昌市。

玖

論硯之說，似與於唐代中期，自五代至宋初，論述者漸多，且有較深湛之研究；然撰述多乏條序，且多散見於筆記，筆錄、扎記、雜記、雜鈔、雜志等之書籍，不失為斷爛朝報之流亞，翻檢至為費時曠日。至宋人蘇易簡撰「文房四譜」，始稍具條序；然行文述事、或有達意粗糙之處，惟不失為論硯較具條序之著作，宜為研究文房用品之第一書。故後人立說無論正反，多從其說。茲就拙知見所及、歷代論述文房四寶，尤以論硯之著作成專文，逐錄數家之論著於左，藉觀其概。

一、文房四譜　五卷　宋　蘇易簡　撰

本譜前二卷為筆論，餘依序為紙、墨、硯各一卷。各類佐助用品與其故實，並佩以詩文，附於各類之後。清人吳蘭修之端溪硯史，署名為文房四友譜。

按：蘇氏字太簡，梓州銅山人。北宋太宗時進士第一名。卒於至道二年（西元九九六年），得年三十九歲。可謂為短命狀元。著續翰林志，文集三十卷及本書傳世。檢宋

史列傳二十五，未書其生年，茲據其卒年逆推，當生於五代南唐保大十五年（西元九五七年）、歲序丁巳。

二、文苑四先生集　四卷　明　鍾敏秀　撰

按：本集蓋就前譜之序次，集錄歷代諸賢論述四寶之詩辭文賦等，各就其類分卷迻錄，索讀簡易。

三、文房四攷圖說　八卷　清　唐秉鈞　撰

按：本書雖署名曰「文房四攷圖說」，檢其所論至為駁雜，名實至為不相符合。蓋其圖及說、不僅駁雜，且其所論四寶之文，僅見於卷一之下下半，至卷三之上上半。就其全書卷數言，僅略當五之一；其餘各卷所論之書法、文字等，乃運用四寶之成效，雖與四寶有關、終非四寶之實質。且所為攷論至為浮泛。與四寶毫無瓜葛之雜事者。竟當全書八卷之四之三，署名「文房四攷」，殊為未當，或文不對題。

四、歐陽試筆　歐陽修撰

五、負暄野錄　二卷　陳　槱　撰

書分上下二卷，上卷論石刻、書法，下卷論筆、墨、紙、硯；書後並錄王紀善、俞洪等人之識語。俞氏謂：陳氏與姜白石、范石湖諸人同時，學書於樊士寬。

按：姜白石名夔，字堯章，自號白石道人，又號石帚，鄱陽人。生於紹興末年，隱居若坑千山，不仕；與范成大、楊萬里等人相酬和，卒於嘉定末，享年約七十歲上下。范石湖名成大、字致遠，號石湖居士；宋吳縣人，紹興進士；累官參知政事，封魯國公，謚文穆（宋史卷三八六）。

六、洞天清錄　一卷　　　　　　　　　宋　趙希鵠　撰

翰墨志　一卷　　　　　　　　　　　　宋　高　宗　撰

按：書分十一篇，內三、五兩篇論硯。

七、游宦紀聞　十卷　　　　　　　　　宋　張世南　撰

八、志雅堂雜鈔　二卷　　　　　　　　宋　周　密　撰

九、海岳志林　一卷　　　　　　　　　宋　米　芾　撰

十、雲林石譜　三卷　　　　　　　　　明　杜　綰　撰

十一、素園石譜　四卷　　　　　　　　明　林有麟　撰

十二、研山齋雜記　四卷　　　　　　　明　孫　炯　撰

十三、格古要論　二卷　　　　　　　　明　曹　昭　撰

十四、漢甘泉瓦記　一卷　　　　　　　清　林　佶　撰

從四庫題要說，定爲宋人唐氏撰

三十、歙硯志　三卷　　　　　明　江貞　撰

三十一、硯箋　四卷　　　　　宋　高似孫　撰

三十二、硯說　一卷　　　　　宋　洪适　撰

三十三、硯史　一卷　　　　　宋　米芾　撰

三十四、硯譜　一卷　　　　　宋　李子彥　撰

三十五、硯譜　一卷　　　　　宋　無名氏　撰

三十六、硯錄　三卷　　　　　宋　唐詢　撰

　　　　　　　　　　　　　　後唐洵之人

三十七、硯林　一卷　　　　　清　余懷　撰

三十八、硯書　　　　　　　　清　陳子升　撰

三十九、硯錄　　　　　　　　清　曹溶　撰

四十、硯譜圖　　　　　　　　清　沈士　撰

四十一、硯坑記　　　　　　　清　廣玉　撰

按：廣玉、滿州正白旗人，乾隆五十九年任廣東省肇慶府知府。

四十二、硯坑志　　　　　　　　　　　清　周　氏撰

四十三、水坑石記　　　　　　　　　　清　錢朝鼎撰

四十四、寶硯堂硯辨　　　　　　　　　清　何傳瑤撰

四十五、硯林拾遺　　　　　　　　　　清　施潤章撰

四十六、古硯指南　不分卷　　　　　　今　熊　寥撰

按：本書蓋就前錄唐秉鈞之「文房四寶圖說」，所著錄之古硯圖，予以替換為實物之彩色照片，並予說解，導使讀者有如觸及實物之感受。

四十七、西清硯譜　二十五卷　　清乾隆四十三年編

按：首卷為目錄，餘二十四卷著錄硯之正、側、背圖。每卷訂為一冊，總凡二十五冊。每硯各圖皆為人工臨寫繪製並各皆解述其材質、形式、尺寸、工技、收藏者，賞鑑者姓氏、及題識、銘跋等。編錄序次略據硯之材質，時序等；自漢瓦至遜清朱彝尊之井田硯等。石有松花、紫金、駝基、紅絲、澄泥等。收錄硯圖之寫本共三○五圖，硯之正、側、背圖共五七二圖。

駝基：海島名；方輿紀要云：一名鼉磯島，產硯石，俗稱蓬萊石，發墨差、養墨亦差，一般不以其為硯材。蘇軾鰒魚行云：「君不聞蓬萊閣下駝基島，八月邊風備胡獠」。

四八、閱微草堂硯譜 不分卷　清 紀 昀 撰

按：本譜為湖北省美術出版社，於民國九十一年所出版者。據出版前言云：共收錄紀氏藏硯一二六方，質材有端石、歙石、淄石、盤古石、松花石、澄泥等。徐世昌序謂：初刊於民國初年，為石印者；則此本宜為據石印本所景印者。檢其所錄：

一、無編錄體例：僅據各拓本之情形、作平面一塌糊塗之堆積，毫無編錄之方法與例則。甚或將一硯之與正背兩拓本，分置於前後之兩頁，而未予說明，殊為非是。

二、未明注硯之材質：及其斜、圓、方、正、側、背或硯匣、硯座等之銘刻與尺寸情形。讀者僅能自少數幾個拓本的銘刻，略知一此情形。

前言謂，硯材中有「盤古石」者，惜未明注何拓本之原材，為此石所琢治者？此石之硯其優點為何？產於何地？惟硯材中有「盤古石」之說，緣拙愚陋，不僅未之前聞，更不識其尊容；雖詳檢前賢有關硯材之論述，並捧手折腰求教於今之方家、賢達，終未

得要領，明此「盤古石」之盤古情形。殊爲憾焉。

　　　　　　　　　　　　　　　　　　　塞翁

　　　　　　　新稿於中華民國九十四年仲夏
　　　　　　　清繕於中華民國九十八年季春

補　錄

南宋高宗撰：翰墨志云：宋虞龢論文房之用品，有吳興青石圓研，質滑而停墨，殊勝南方瓦石；今茗薺間，不聞有此石硯，豈昔以爲珍、今或不然，或無好事者發之，抑端樸、徽硯既用，則此石爲世所略。

　　　　　塞　　翁　中華民國九十八年季春
　　　　　補記於風雨滿懷盒

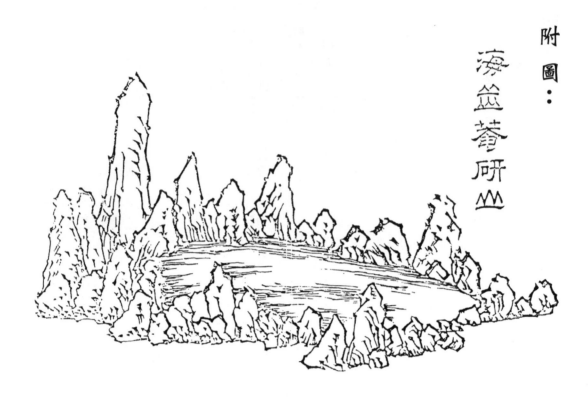

附圖：海岳菴研山

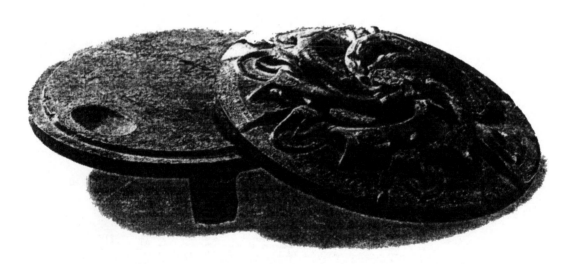

421.青石浮雕三足雲龍圓硯（漢代）
　　高 11cm 徑 35cm　河南文物所藏
　　硯面平整上緣錯隋圓墨海，硯蓋形縷空刊九龍。

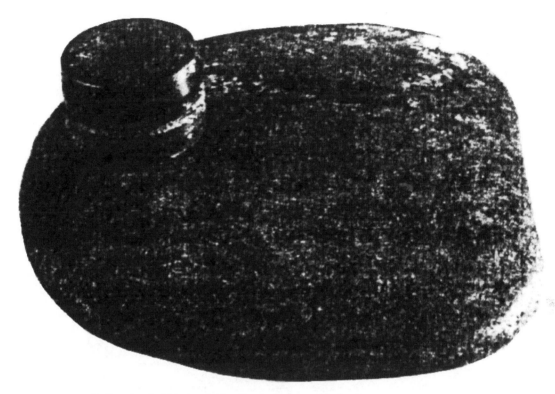

422. 民國 72 年出土廣州南越王墓出土
　　　現藏越王幕博物館　硯呈圓彩直徑 13.2cm 高 3.2cm

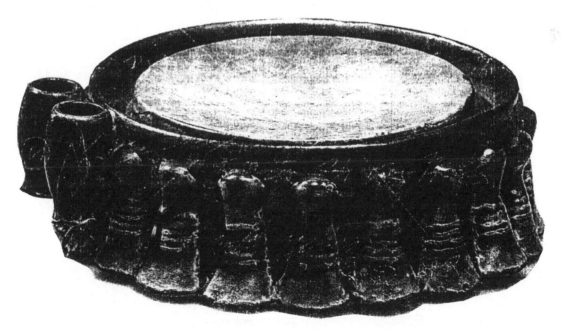

424. 唐多是磁硯
　　　民國 68 年出土於江西丰城洪州窰址
　　　直徑 16cm 高 5.5cm

紫袍玉帶生硯

硯呈左彎長形橢圓，質材爲產於浙江省常山縣。縣因山得名，山又名長山，絕頂有湖，故又稱湖山。原石呈紫色，中有銀色紋線環繞硯身，故稱紫袍玉帶，石質溫潤細膩，晶瑩秀麗，爲硯中之珍品。硯以公分尺度之，縱十七，橫四‧八，高三‧七公分，淨重一‧五公斤。硯面上段刻篆文三字曰：玉帶生，下爲墨海與硯堂，縱九‧二，橫四公分，硯堂縱七‧五公分，餘爲墨海，深約○‧七公分。硯側四周環繞白色紋線。

原硯爲宋相國文文山先生所珍藏，據小奢摩館脞錄謂：佚名氏曾作玉帶生硯歌贊頌之。文公原硯爲謝坊得所珍藏，謝氏辭世後誰人收藏，未能知悉。至遜清道光時爲吳人某氏所有，後爲李鴻章所收藏，今則不悉落於誰家。

文相國，吉水人，生於南宋端平三年（丙申，西元一二五六年）年，寶佑四年（西

元一二五六年）二十歲登進士第一名，卒於元至元十九年（壬午，西元一二八二年），得年四十七歲。見宋史卷四一八，宋元學案原刊本卷八十三，重編本卷七十八。

謝坊得：字君直，門人私諡疊山。信州弋陽人，寶祐進士，學於徐霖。累官江東提刑、江西詔諭使，元兵南攻，守信州，兵敗，息隱建寧唐石山。元帝詔之出，不受。遷閩中，埋姓變名，賣卜度日，賜銀錢，不受，曰，給吾飲食。再給，拒之，曰，吾已飽矣。福建行省魏天祐欲荐之，先生曰，魏天祐仕閩無治行。天祐怒，強之北，至京師，不食而死。享年六十四歲，時為至元二十三年（丙戌，西元一二八六年）。（宋史卷四二五，宋元學案原刊本卷八十四，重編本卷七十九‧謝氏被執，母桂氏無怨語，處之泰然。妻李氏，坊得敗，匿貴溪山中，被執，囚建康，在獄中自縊而死（宋史卷四六〇）。

察謝氏藏硯，除文相國之玉帶生硯，且及於岳鄂王之太史硯。據中華民國六十七年十二月十七日大華晚報，所刊程榕寧氏文謂：朱氏藏岳鄂王硯，謝坊得曾有贊詞繫於硯上，曰：「坊得家藏岳忠武墨蹟，與銘字相若，此蓋忠武字也」。又謂：文山先生硯背銘曰：「岳忠武端州石硯，向為君直同年所藏。咸淳九年十二月十有三日寄贈，天祥銘之曰：硯非鐵難磨，穿心難非石，如其堅守之，弗失道自全」。蓋謝氏生於宋末之亂世，

45 說 硯

長於宋末之亂世，仰慕岳鄂王之忠烈，文相國之浩然正氣，雖未能為烈士，要為一代之忠臣，故名刊宋史_{卷四}，學存宋元學案_{原刊本八四卷}，不愧於所生矣。諺云：死有重於泰山，若文相國者，若岳忠武者，雖其有形之生命短暫，而其無形之生命且歷世近千年，然其人格、行誼、事功等存世，血食於今日。謝氏雖未能奉陪鄂王，相國血食，然其行誼見於史傳學案，留於人間，典型永存，猶未死也。

注：咸淳九年，歲次癸酉，西元一二七三年。

白玉崢　識九三、九、二六

背　　　　　　側　　　　　　正
面　　　　　　面　　　　　　面

玉帶生硯拓本

太史硯略說

硯呈長方形，質爲端溪紫石。以現行公分尺度之，其較大者約略爲、縱二十八、橫十三、高七公分左右。硯面上段鐫刻各種不同之山水、人物、花卉、樹木、飛禽、走獸等圖繪。中及下段鐫爲墨海及硯堂、雕爲斜、圓、方、正及其他各種形狀。右左及下三邊緣或作迴紋或作其他圖形。硯之右左及頂之三側，或鐫前賢之名言精句，或自銘進德修身之銘記，或刊刻收藏之因與時地，或署官職名位及姓氏字號等，一任藏者或啓用者之所好爲之，亦或否。硯背自下緣至頂緣，鐫爲上厚下薄之斜坡形凹槽，中刻銘或自製，或采前賢之精句與否，一任藏者或用者自決。

檢馮正曦編硯的天地謂：稱名太史硯爲非，當稱名爲太師硯。察其所據，蓋以我國古代有太師、太傅、太保之官，爲國之三公，並謂：太師爲皇帝之師，而其工作，則以今時高官之侍從祕書爲諭。察其所諭，不倫不類，違情背理，殊爲非是。蓋太師既爲皇

帝之師，皇帝當是此師之徒或學徒；惟此徒遵從師意，工作認真，誠實不荒，遂得師之信任，每出，攜此圖紀注其言論，學習師之言行應對，品德操守。又謂：太師、爲國之三公。則此公必爲品德出眾，行誼超群者，故受皇帝崇隆禮遇；國人尊之榮之。馮氏反其說，定此師（公）爲徒之待從祕書，是其殊違世事之倫長與世理，不僅看扁此師，尚且侮貌此公。

我國典籍中若禮記曲禮篇謂：天子建天官先六大……曰：太史。注：此蓋殷時制。周禮太史注：太史、史官之長，掌建邦之六典，以逆邦國之治。後漢書職官志：大史令掌天時星曆。史或太史在典籍中之紀載，有其專職，殊非侍從祕書之流。綜察其所論，蓋乃儲意造說，破壞古籍所紀，混亂文化傳統，以逞己說。

紀氏閱微草堂硯譜，太史硯匣蓋銘記謂：宋太史硯賞鑑家多嫌其笨重，棄之不收，甚或割裂爲小硏。蓋雕鐫之式盛行，故相見絀耳。偶與門生話及，因銘曰：厚重少文，無薄我降侯，如驚蜨蝶。彼乃　魏收。據其前言：此爲後人所鈔錄，乃下魏上，當有遺文。

察太史硯之初形，始見於隋、唐時代，以其硯面鑴刻之華紋、墨海、硯堂及周市邊緣等之關係位置，類似今楷字之門字，遂就其行稱其名曰門字字樣。以現行公分尺度之，

約略綜為二十五、橫為十三、厚為二、五公分。硯背凹入，其下不留邊緣，稱為覆（插）手。至五代或宋初，將硯之厚度提高約為八或九公分。以其風格特殊、款式新穎、優美穩重，遂為文人學士所喜用、豪門權貴喜收藏，並顏之曰太史硯。皇朝並以洮河所產之綠石太史硯，定為貢硯。緣斯，無論歙、端，各皆製作大小不同，以及華紋各異之太史硯陳於市。為今天所見，多為清代所見。

塞　翁　中華民國九十五年　季冬

寫於風雨盦　時年八十六

石鼓文硯略考

硯呈圓形，質為端石，據程瑤田①石鼓硯記：「以今尺度之，徑五寸又四分寸之一，高一寸又十分寸之八」。換算為現行之公分尺、其直徑約為十七公分上下，高約六公分上下。據朱善旂②所製拓本，硯面見附上緣中央鑴九疊文「內府之寶」白文大即一方，其上緣圖一右鑴石鼓「而師鼓」文，左鑴「馬薦鼓」文。右下緣隨硯之環形，書寫正楷小學四行，共五十三文，曰：「嘉靖③中、汝和④以善書徵，入值文華殿，授中書舍人。慶曆⑤中、以修國史擢大理評事。此硯獲祕翰入值時，得上方之賜，故有『內府之寶』即文」。下緣中央略左，直行書寫正楷小字六行，共三十二文，曰：「咸豐壬子⑥九月十四日、拓寄『壽臧』」⑦尊丈真賞。凡九昬善旂」。其下橫著篆文「朱善旂印」一方。硯堂左方著長方形篆文「建卿平生真賞」印一方。

硯背圖二頂緣鑴楷書小字八行，共二十八字、曰：「道光辛丑⑧以重資得於曹文正公如附之孫、紹樺字粹庵。當湖朱氏善旂珍藏」。其下鑴長方形凹槽一條，縱約十一公分上

下，橫約三公分上下，槽內上段鑴棣書二大字，曰：「石鼓」，其下分鑴古篆兩行，含重文共八字，曰：「子子孫孫用之勿□」。再下鑴楷書小字三行共九字，曰：「東海顧從義摹勒上石」。槽內左下角著篆文「建卿手拓」印一方。槽右鑴石鼓文之「避水鼓」文，左鑴「吳人鼓」文。

硯側周币分鑴石鼓文之避車、汧殴、田車、鑾車、靈雨、作原等六鼓文；合硯面與硯背所鑴四鼓之文，總凡石鼓之十文完全鑴入此硯。

察石鼓硯始初動議製作者為誰何？前修多以「顧硯」視之，意謂此硯為顧氏所有，外此、別無他說。若程瑤田撰「石鼓硯記」，羅振玉撰「石鼓文考釋」，唐蘭撰「秦雍邑石刻」，郭沫若撰「石鼓文研究」，那志良撰「石鼓通攷」等，均於石鼓硯製作之情形未予著筆；尤以程氏所作「硯記」，僅記其高低大小之尺寸，與所鑴鼓文等數之多寡，及與他書所著字數之比勘，頗背其所題「硯記」之義趣，最為失筆。羅氏以下諸書之旨趣，原在石鼓產生之時代，文字之研究，辭句之推測等，固不可求偹。茲就石鼓硯自身所附鑴之字辭，及朱氏於硯背所鑴、與拓本所注諸情形，並羅氏徵引他書之論述，試予推勘其製作之時代等。惟坐井之見未必有當，敬請方家賢者教正。

一、始初動議製作石鼓硯者推察：就顧氏於硯背所鑴之辭觀之、蓋謂顧氏臨摹石鼓

之全文，書於硯石之意。顧氏爲明代人，活動於嘉靖、隆慶，或至萬曆間，則硯面所鑴「內府之寶」即文、所稱之「內府」，應爲嘉靖時期之內務府。綜察各說，則此硯始初動意之製作者，宜爲嘉靖皇帝。即便爲當時之朝臣或他人所建議，亦須經皇帝同意，始能施行，其動意製作者，固當爲嘉靖皇帝，故有「內府之寶」之大印鑴於硯面。惟所謂內府，宜爲列冊珍藏此硯、並隨時供秦皇帝使用、或觀賞之機構。

二、朱氏拓本記注謂：顧氏以善書、於嘉靖特徵召入值文華殿，授中書舍人。察當時天下之善書者多矣，何以獨徵顧氏？就鼓硯之鑴文、及拓本所記推測，或顧氏在當時不僅善書，且具他人所無之某種專門知識，因而徵召之。頗疑顧氏於石鼓製作之時代、原因、文辭、以及文字之筆法、筆意等，且有相當深湛之研究與心得，且爲當世所稱譽；由斯、徵具入值文華殿，主持石鼓硯之設計、製作、書寫石鼓文於硯石等工作。竣鼓硯製作完成，於硯背隙處鑴「摹勒上石」之紀注，上呈皇帝目驗，領旨發交內府列冊珍藏。至隆慶帝登極，擢顧氏爲大理評事，藉以表彰其忠於皇朝，及書寫鼓文與督理製作鼓硯之功績。

三、鼓硯拓本朱氏注記謂：此硯得上方之賜，故有「內府之寶」印文。察朱氏此注之意，其一。認定此硯爲顧氏受「上方」之賞賜。其二、認定此硯之所有權爲顧氏。然

何以證明爲上方之賜？上方、爲誰何？語詞含糊不清。內府之印文，只證明此硯爲內府之珍藏物、不能證明爲顧氏之物。朱氏可能不識「上方」、「內府」之義爲何，遂予渾論說之。茲就硯身所鑴，拓本朱注綜合推勘，嘉、隆二帝未必將此硯之寶物賜予顧氏。蓋嘉靖皇帝徵召顧氏之原因，乃在製作此硯，竢製作完成，即時賜予顧氏，世間可能無此事，可能無此理。反之，此硯既鑴有「內府之寶」印文，不僅證明並未立即賜予顧氏，且可證明嘉靖帝將此硯發交代內府列冊珍藏，故有「內府之寶」印文。其次，此硯既爲內府之寶，據常理、即便皇帝將「內府之寶」賜予朝臣，受賜者亦非一般之臣工。據朱注：顧氏至隆慶時始官大理評事，官值平平，非當時之重臣，不可能將此硯賜予顧氏、亦不可能立即賜予顧氏。

四、石鼓硯之流傳

注：顧氏至隆慶時始官大理評事，官值平平，非當時之重臣，不可能將此硯賜予顧氏、亦不可能立即賜予顧氏。

四、石鼓硯之流傳：據清人翁方剛⑩於鼓硯硯匣刻文謂：「乾隆辛丑⑪，新安曹竹虛侍郎購得此硯」。如何購得？購自何處或何人？匣刻則未之記，同時之他人之箸述或筆記、書札等，亦未見記述其購得之情形。頗疑、此硯並未爲顧氏所有，贅乃珍藏於明代之內府。蓋遜清入關後，天下太平，清理明代內府庫藏之文物時，需要大量之工衆，此等工衆或爲前朝之遺衆、或當朝之監衆與督理之官員，清得鼓硯後，或獻寶於高官，或流於市肆。爲朱門閥閱大戶所得，至乾隆時遂爲曹氏獲得。今可徵知者，曹氏獲得此

硯六十年後，傳至第三代已不能守，而以高價售於朱氏，換取現金以維生活。

朱氏獲得此硯，並於硯背鐫記所得之情形，另製拓本贈送親友，其拓本是否流入市肆？不得其詳。惟現時所流傳之拓本，僅見於羅氏所撰之石鼓文考釋。此拓本羅氏似得自壽臧？或其後人，不得其詳。惟石鼓硯硯匣刻文徐士燕⑫注謂：咸豐二年，得朱建卿文贈石鼓硯拓本。然則、朱氏所製拓本僅此歟？何其稀見耶邪！郭氏石鼓文研究所附之鼓硯拓本，宜爲取自羅書者。

朱氏所藏石鼓硯之寶物，迄今已歷一百五十餘年，若累計始作之年斂，已歷四百五十餘年，宜爲國寶級之珍品文物，朱氏後裔是否仍在珍守？惟翻檢若干硯譜之巨製，名家藏硯之專書，未見著錄此硯者。或緣星移物換，已爲他人所收藏？抑或時歷久遠，屢經戰亂，燬於兵燹。抑或因拙身在山後之陋巷，不識現代之資訊，故無能知其寶物存在與否之情形。惟猶記葉玉森氏輯「鐵雲藏龜拾遺」，在其敘言中謂：竊恐一旦落入賈胡，唯利令不知其寶。亦或毀於不可預知之天災地變。或緣人爲之其他原因，原物已毀？

五、贅語

（一）、硯面拓本右下緣朱注第四行「內府之寶四文」下或有字辭，但緣拓本一再翻製、是圖，得不淪於沙吒利與異域，斯亦幸矣。

淴紋滿佈，雖聚多家印本比勘，均無由辯認其字辭。抑或緣朱記辭意已足，本無字辭，僅因拓本製作，或因拓本翻印，印工一再描摹失真，致留墨瀋所致也。

（三）、假定顧氏生於嘉靖元年（西元一五二二年），或前朝之末年、高壽百壽。至萬曆末年、或天啟、初年去世，則其活動之鼎盛時期，宜為嘉靖末年、歷隆慶及萬曆之初年。設鼓硯確為「上方」賜予顧氏，則顧氏獲硯之時間、宜為隆慶或萬曆之初年。

六、注記

①、程瑤田：歙縣人、字易疇。乾隆庚寅（三十五、西元一七七〇年）年舉於鄉，時年四十八歲。此後屢困於春闈。至乾隆五十三年（西元一七八八年）始官嘉定縣教諭，年已六十四歲。素習八法，頗得晉人筆法。精篆刻，以秦、漢為法。並留心音律、箸琴音備考、書法五篇，曰廣運、曰中鋒、曰點畫、曰結體，曰頓折，及通藝錄等傳世。

②、朱善旂：休寧人、宋建卿，曾任教諭。蒐藏各金拓本甚多，由其子之漆編錄成冊、析為二十三類，總凡三百六十四器拓本，分裝為二冊，於光緒三十四年（西元一九〇八年）石印問世，顏曰：敬吾心室識篆圖。惟扉頁著院元、楊金釗、戴錞士等先後題端曰：敬吾心室彝器款識。所藏石鼓硯未予入錄

③、嘉靖：明世宗年號、在位四十五年，元年為壬午（西元一五二二年）。

④、汝和顧後義字明上海人、精書法，官中書舍人。隆慶時、官大理評事。

⑤、隆慶：明穆宗年號，在位六年，元年爲丁卯（西元一五六七年）。

⑥、咸豐：遜清文宗年號、在位十一年，元年爲辛亥（西元一八五一年）。

⑦、壽臧：徐同柏號、遜清嘉興人、收藏金石拓本甚多，撰從古堂款識學一卷，賓收拔文八篇，內漢器一篇。或云全書十六卷、未見。

⑧、道光：遜清成帝年號、在位三十年，元年爲帝巳（西元一八二一年）。

⑨、曹文正公：本名曹文埴、宇近薇、號竹虛、歙縣人，遜清乾隆進士，書室曰石鼓硯齋。累官戶部尚書。曹參予淳化閣法帖重刊，四庫全書編纂副總裁。據清史稿三二七卷諡文敏，朱氏作文正、宜爲筆誤。

⑩、翁方剛：宇正三、號覃溪，大興人。遜清乾隆進士，累官內閣學士，書室曰蘇齋、曰蘇米齋、曰寶穌齋、石墨齋等多名。書法冠當世，著有蘭亭八考等傳世。

⑪、辛丑：乾隆四十六年，西元一七八一年。

⑫、徐士燕：徐同柏子。

塞翁

中華民國九十五年仲春書
於畂研庵，時年八十六歲

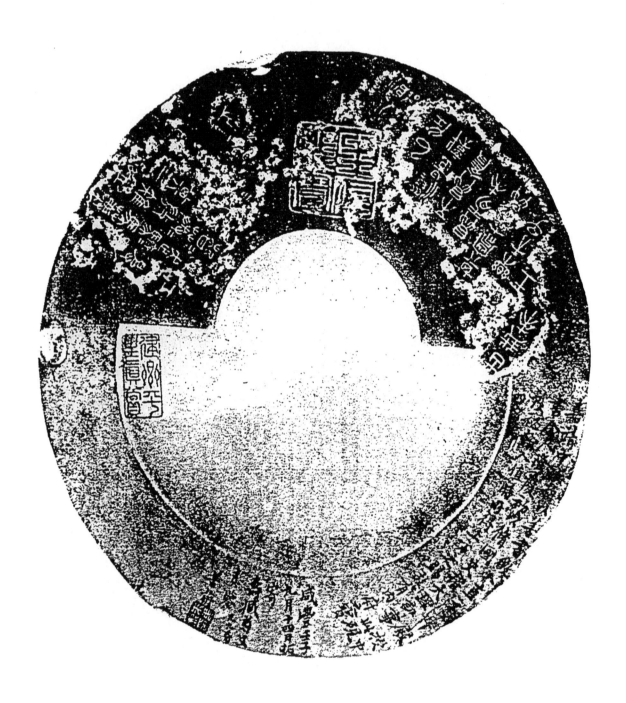

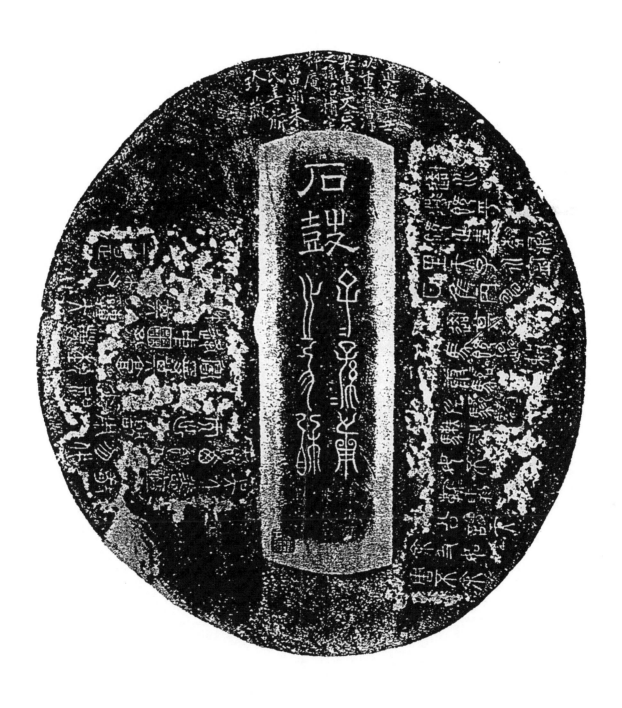

下篇　拓硯圖說

白家德行動天硯

硯呈長方型略如門字宜為明代所製歙之硯
式硯質堅青色也略帶銀絲為端石珍品此令時通行
之公尺度計縱長走八橫寬三十三厚三五公分硯面分段
凹陷為墨海兩凹琢雙蝸翱翔雲間雕工精細亦具匠心中
及下鈒為硯堂質細溫潤發墨棱晶
硯脊彫引書四字書體圓蝸勁挺血肉舒暢辭曰

德行動天

乙丑年仲夏　白釗 [印]

德行動天硯

就硯形及刊刻圖樣等情形詳察室為明末所

刻製者乙丑為遜清康熙二十四（西）六八五）年

勾刻不悉何許人亦不詳其行誼

拓本為小兒无尸的製

我恆山人記於風雨盧

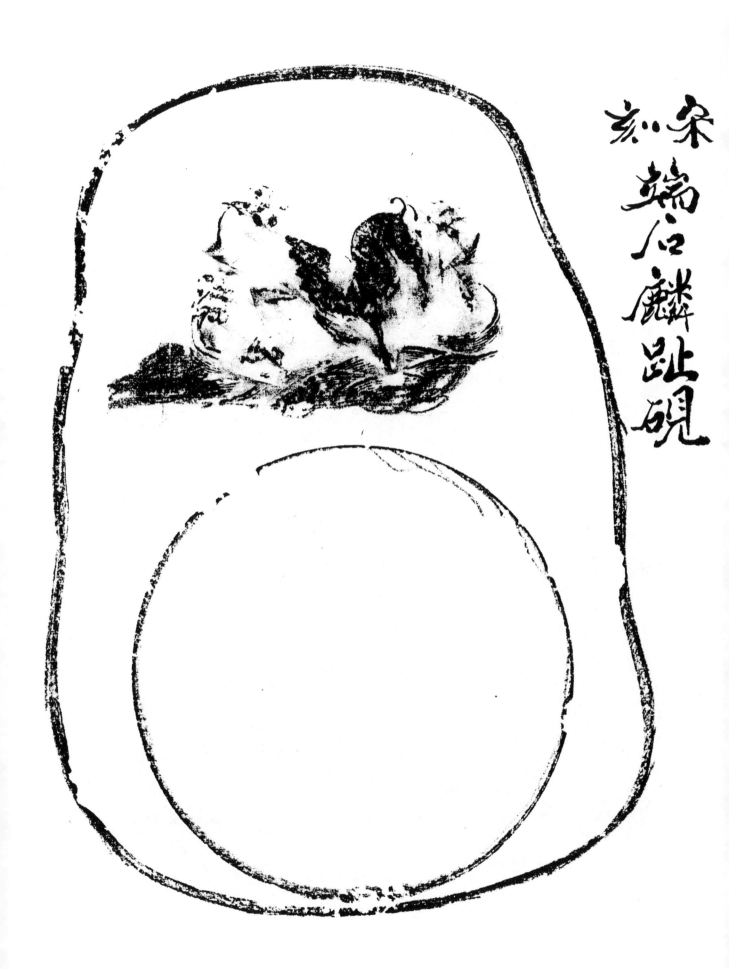

宋刻紫玉麟趾硯　65

宋刻紫玉麟趾端硯

硯式呈上圓下寬之梢○形，此朱徽宗時之

官硯同型開視引之公分尺度之縱玉為三十公分橫寬上段為十

公分下段為二十五公分寧為四公分

硯面上段凹雕前奔之麒麟一隻青松硯見景其中及下

段琢玉羊徑八公分硯堂週通作墨海

硯峰利行草四言七言書體勁健圓潤其詞曰

楊柳青二 12 水平

沈郎汪玉壩歌靜

東邊日出西邊雨

道是無晴還為晴 江平也 辛巳秋

辛巳為徽宗建中靖國元年（西○元一一〇一）距

江平未詳其為何如人也

今將及千年矣
拓本為小況九戶所製時

中華民國九十三年二月

雲公羽 於風雨樓壞盧

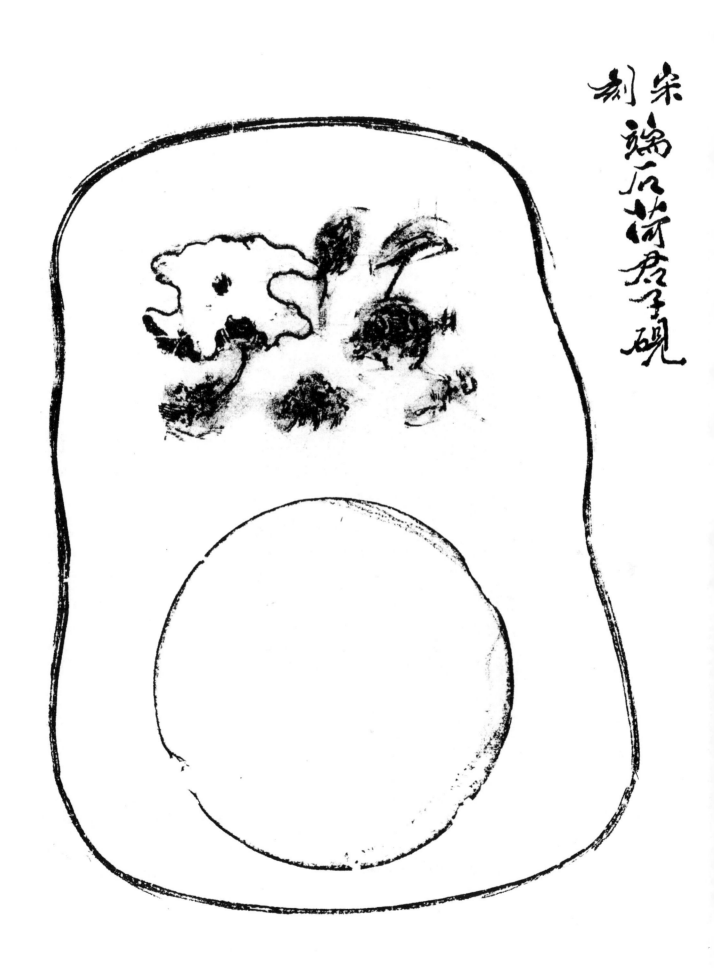

宋端石荷君子硯

刻

宋鐫紫玉荷君子硯

本硯型制仿賀蘭齋興前錄麟趾硯比勘鈞為圓型以今

時通行之公分尺量之縱長三十公分橫寬

為四公分硯上端開小蟹戲火蓮之圖樣其下鐫

分圖形硯堂四週通為墨海

硯背鐫刻工楷玉荷詞曰

荷君子

道光七年河源太守張咸坤端州公平得

署曰

此硯寶勒貔後傳芳遺

〔張咸坤印〕

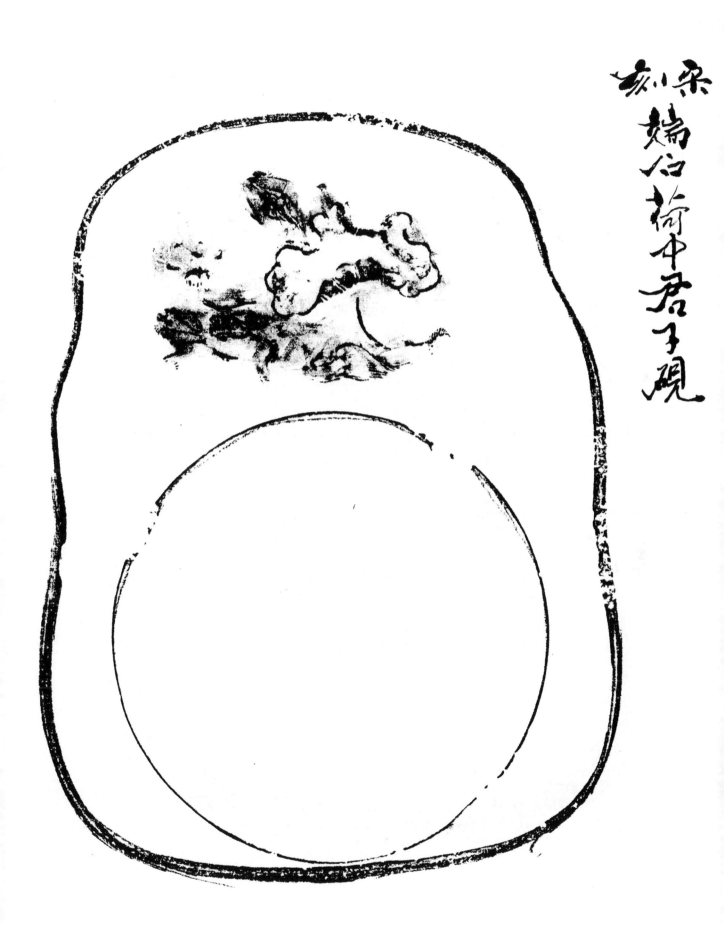

宋鐫紫端荷中君子硯　73

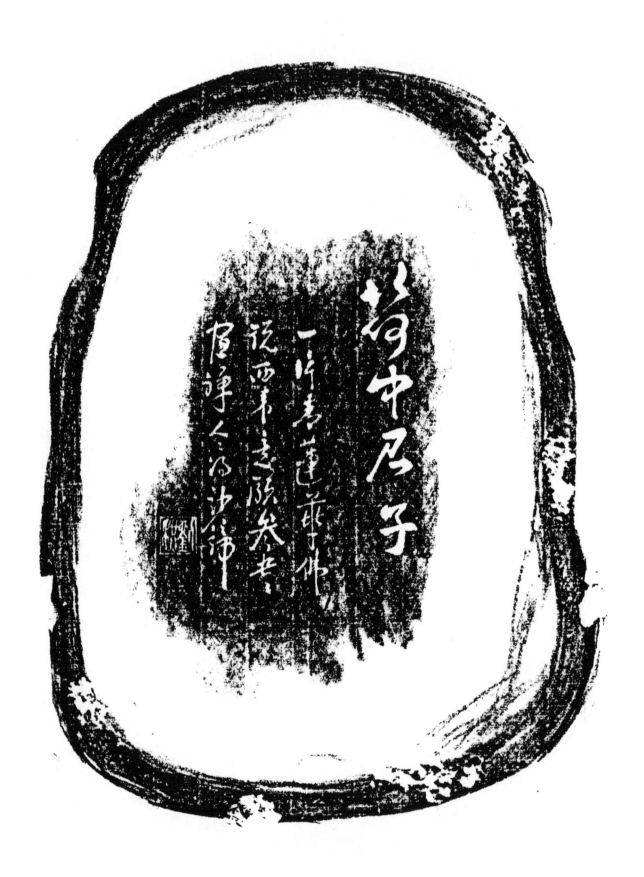

宋鐫　紫端荷中君子硯

本硯之面刻亦如前錄荷君子之硯其◎樣僅止於荷葉及蓮蓬

之敢姿不同当因為此宋時期所製彼此二十九公分之寬十八五下寬

二十五五公分厚四公分硯為直徑為十六五公分石質亦同

硯背刻四大字其左契行書三十字曰

荷中君子

一色青蓮華　佛說西來意

頗參書畫禪　人二得沙諦

劉洪　何如人未之詳也

窓翁　於風雨盧

[印：劉洪]

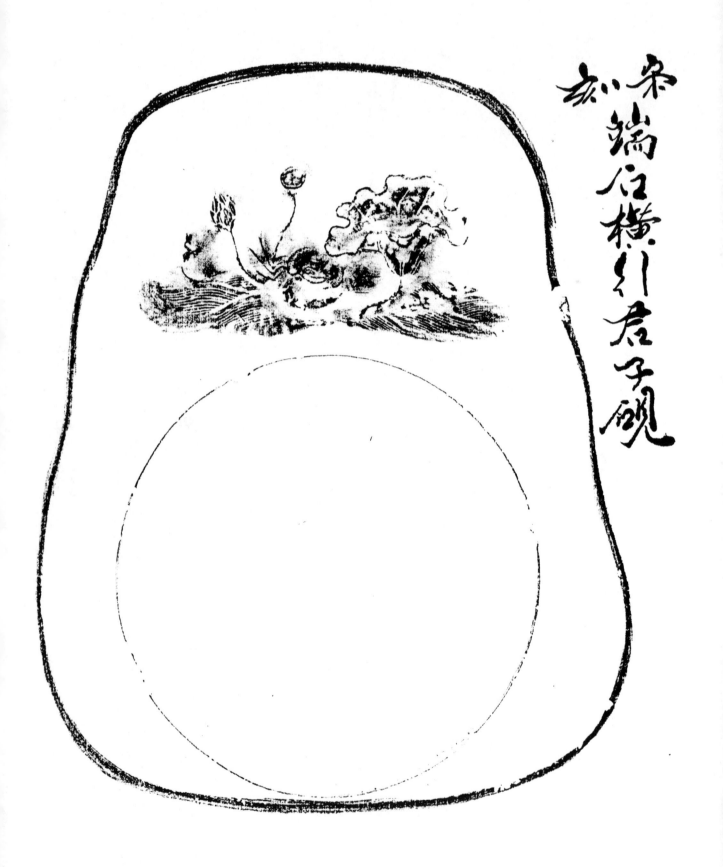

宋端石橫引君子硯
如去

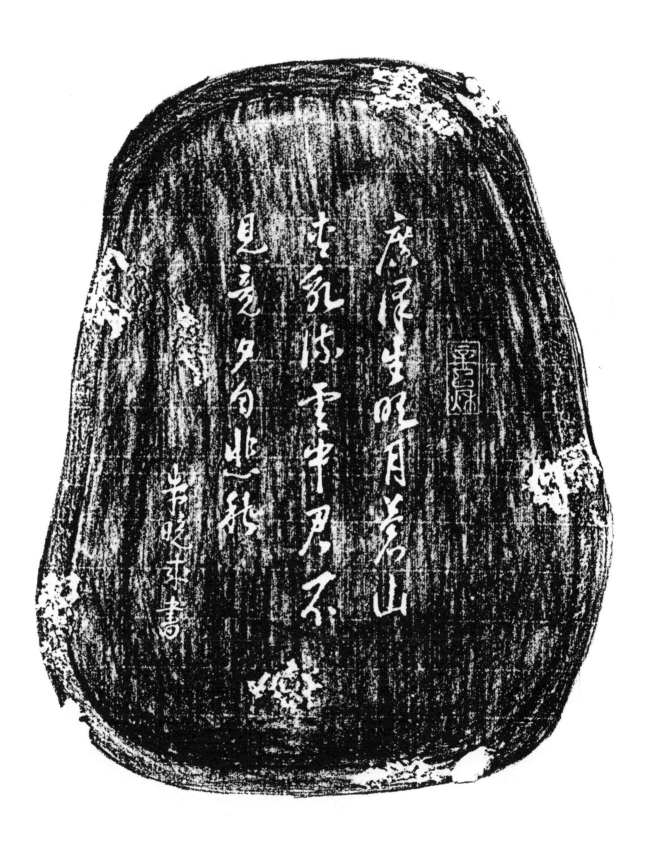

層層生明月峰嵐
□氣陳雲中君不
見意夕句出飛

辛晓来書

宋鐫紫玉橫行君子硯　77

宋嵐玉橫引君子硯

鐫

本硯材質及硯面鐫刻圖樣與前錄二硯之型式相似亦僅

止於敢姿之差唯異其硯之縱長為二十八公分寬之五下寬二十三

公分硯堂直徑為十六公分□巳

硯背篆簽之辛巳秋三□知方框是□臺武其右刊楷書曰

廣漢先明月

蒼山出乳流雲中

君不見

竟夕自悲秋

辛巳為此宋徽宗建中靖國元年

朱晚成書

朱晚成不詳其為何許人也

塞翁 亂於風雨金畫

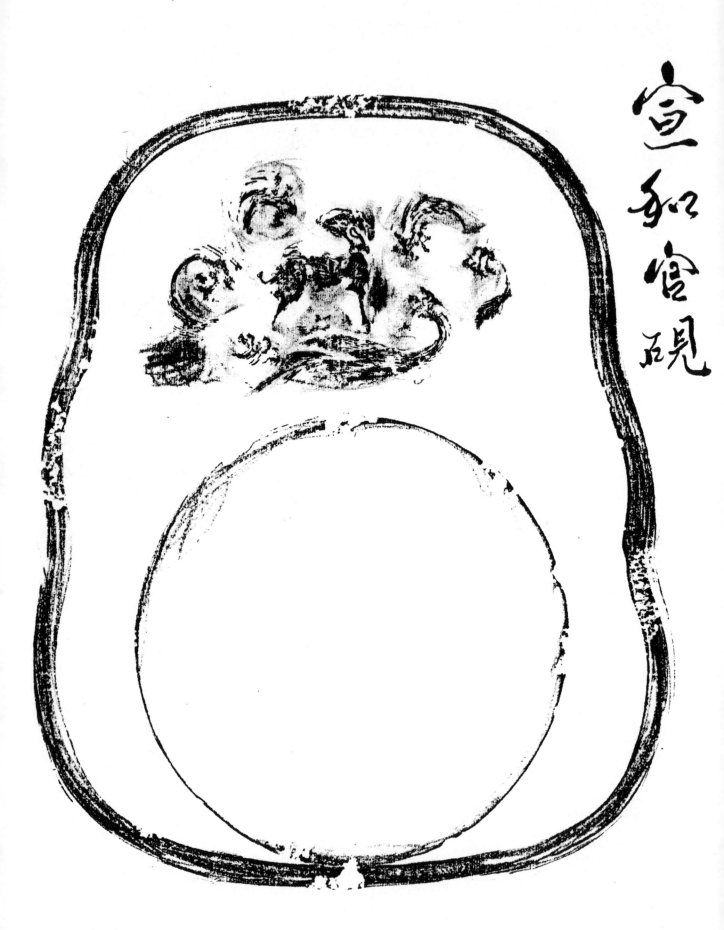

宣和宮硯

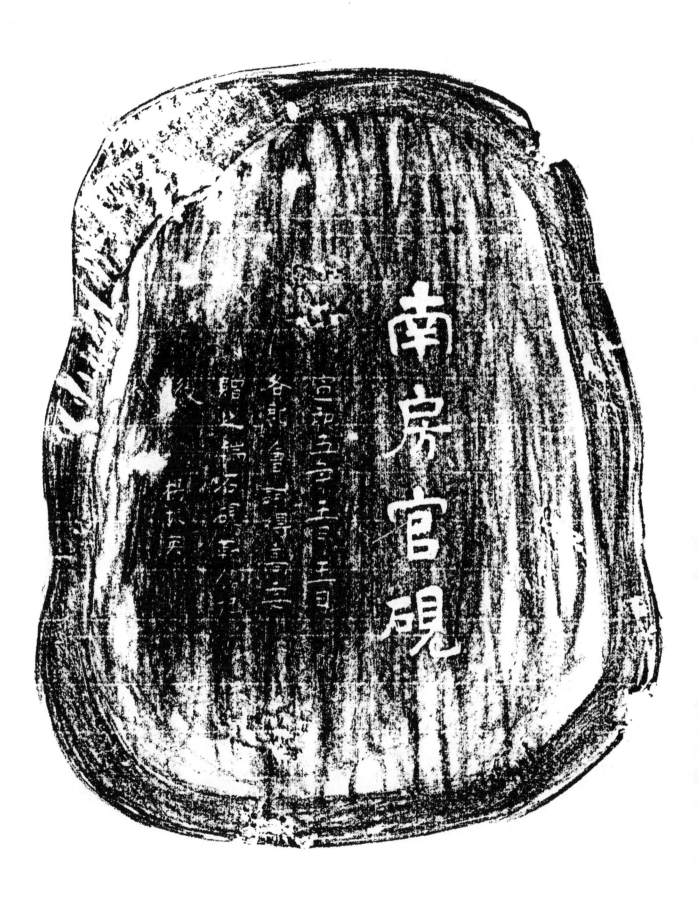

石盦和南房官硯硯首攜鏤處為
墨海其二三之三為硯堂硯質細膩溫潤為
端石之珍品產於所謂宋坑者乃早期發掘端
溪之硯右距今約八百七十餘年其銘曰

南房官硯

宣和五年五月五日會郡試得高要贈之
端硯勒銘紀

　　　　楊振英

按銘曰案房清制有曰南書房者為內庭
供奉之處設於乾清宮之右儒翰林院內設

典禮日講諸官分採摘前史之治平事蹟每日呈

奉皇帝銘曰南房宣和兩書房之簡蕪也則

本硯乃宣和年間翰林院之用硯

宣和為北宋徽宗年號五年（癸卯西二二三）

距今已八百餘年所稱會試略當清代所稱之鄉試中

武者曰拳人明年參加禮部試中式者稱貢生參加

殿試中式者稱進士清制每三年舉行會試一次凡

丑辰未戌之年為試期所稱之會試略如清鄉試其

子卯明年為辰如清之試衙其宗旨無大差異

高要地名位於廣東省西江之此岸古稱

端州宋時為郡之治政清時肇慶府今稱縣城東

有榍柯山廣板崖紋理細膩而氣之硯株端硯自

唐以來行銷全國及亞州各地為硯中之名品

楊猴英不愿為何許人也據紀事推勘室

為時郡試之考窆戓為禮部派遣之典試窆

於試務究了高要致燔端硯一方藉作紀念則此

硯空為高要考年所鐫諸硯之一

窆 翁 漫 証 指 風 雨 盦

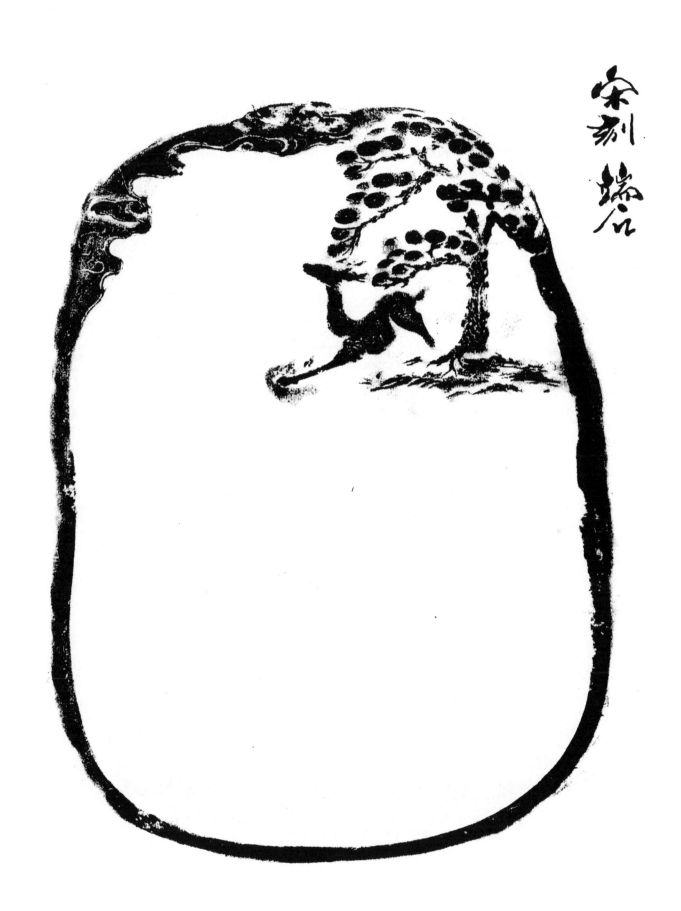

宋鐫紫玉前程萬里端硯　85

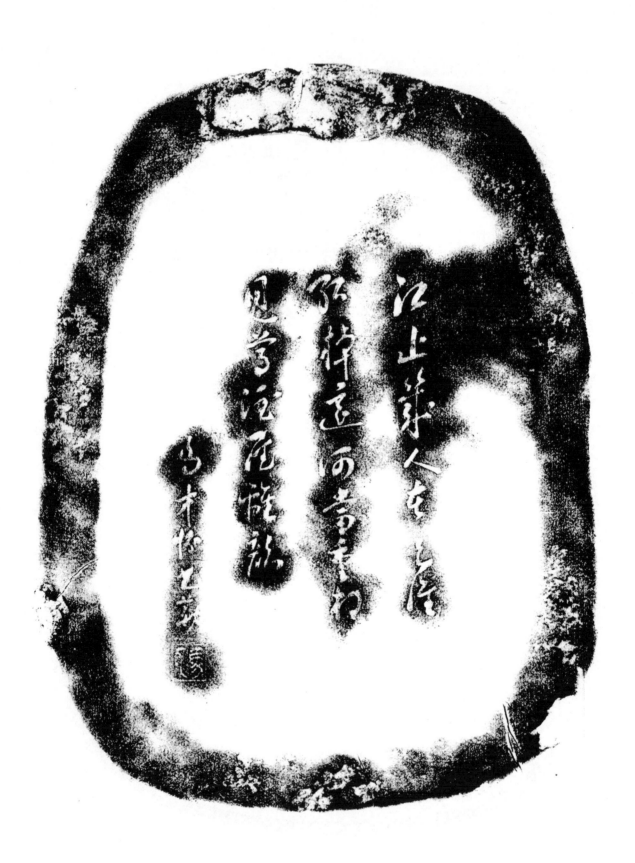

宋鐫紫玉前程萬里端硯

硯型為不規則之橢圓○無後角差和融柔美
之態以視時通行之公分尺度之為二十八五公分縱長之寬
六公分下寬二十二公分厚四公分二尺頁細膩溫潤色澤
深紫則之栗呵之露乃出於茶柯山采坑者為硯材之上
珍品得不易況乎采乎者
硯面上段為墨海其花紋凹彫使鹿之而茶襯以蒼松
其上托以梁三青雲藉以描述前程光大藏月懸久畫面
娟傳神話等人深切之啟示其下鐫直徑十四公分之○圓盤為硯

宋鐫紫玉前程萬里端硯　87

瑩四通為墨海硯堂寬大蓄墨富為火書齋之一寶

硯背刊銘三行于峰綠料功力甚佳如玉亦吾之田

江上幾人在天涯

孤掉口河為重口

相見聲泛座口歎

烏才懷書勒

烏氏不詳何如人也就銘詞及書體觀察之或為政府

之官員抑或基層之鄉紳或劈畫未達不之知也

我恆志人 於風雨滿懷盦

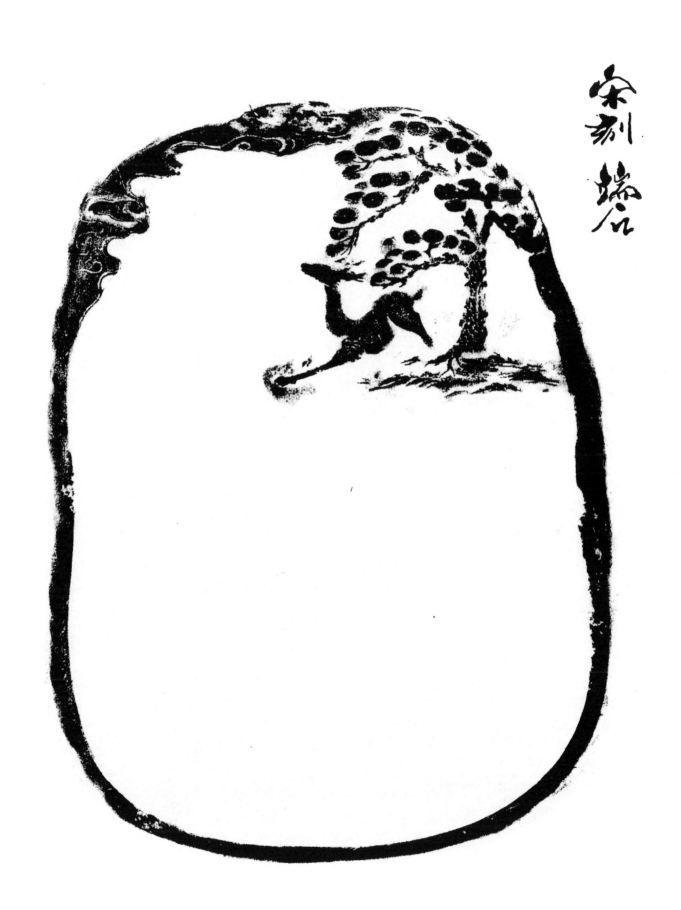

宋刻端硯

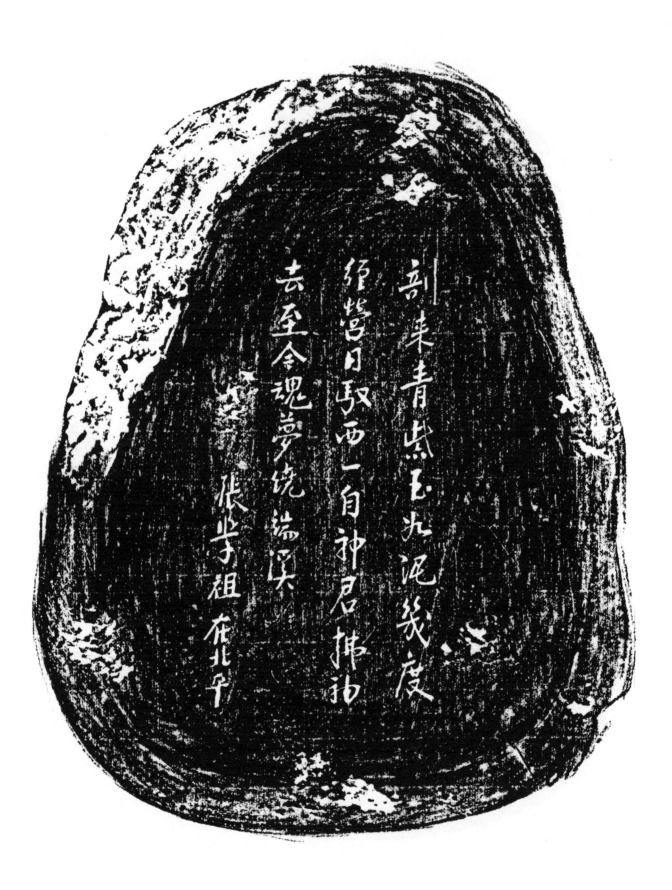

剖來青出玉九泥幾度

經營日取西一自神君拂拭

去至今視夢境瑞谿

張业子祖在北千

宋鐫紫玉福祿端硯

硯型美不親睹之楮○與此宋南房會研及徐

世昌民藏宋硯款式相 材碩等 ○ 同以硯外公分尺量之縱

長為二十公分橫寬 各段十九八段于四公分寬三公分其質材乃

產於谷柯山老坑之紫石也

硯面二段凹刪使窺戀於蒼松回望來時路之神

態須之襯以柔二青雲增漆雲限倏幽之思此下豚二直

徑十四公分之 ○ 形硯壹四週鐫為三墨海硯緣則僅為十分蓋

公分似失之太細

硯背契刻楷書二十八字真六詞曰

韌來青紫玉如泥

幾度經營日馭西

一自神君拂袖去

至今魂夢繞端溪

張學祖在北平

張學祖何許人也不識其詳焉

北平為地名古稱燕明初稱北平永樂時之遷都

於此稱京師遂湮沒仍之遠⑩北伐後仍稱北平然如

本硯張民蓋於民國初年購自北平之古董商者若然

卿骏氏宜為洗動指鴻末民初者故於署名後標注

其籍墨之地名

本硯氣挺民國廿年得於臺北市鴻洗浚

手硯面刻之後鹿回覽來時路之圖心有凄三寫時景

午夜繡末能入眠遂搜衣易燈敀紀敀孝

尤化心睿慕　艱苦曾幾度　遊思來時路

於此迄小憩

拓本為小兒玩尸所裂

我愧山人　記于風雨盦

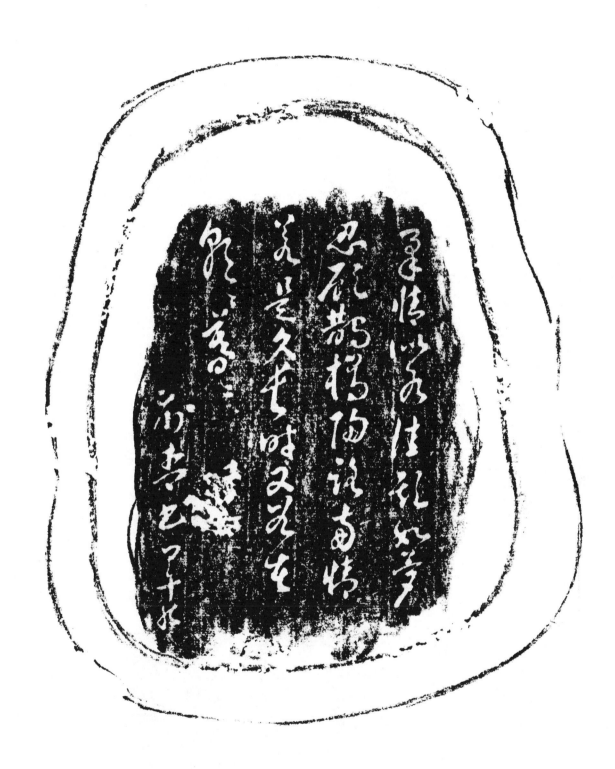

鵲報五福紫玉端硯

硯面上段鐫為墨海二內右半琢寒梅一株幹

枝蕊華各竸麗姿映現無畏歲寒霜之神彩尤

尤琢飛鵲展翅報喜之勢其上襯以梁二端雲中及下段為

硯堂硯型與前来采硯同用現公分尺度之縱長三五‧五橫寬

公段十六下段二三至三公分

硯背鐫引書三八字及署款公字其詞為

口情似水　佳期如夢　忍顧鵲橋　陶洛口情

荒晃久矣　時又如在　影二口二

俞　青書　甲午秋

俞青不悉其何如人也

甲午為歲庚之紀述　就硯型材的質地銘之書體

等推察甲午空為政和四年之歲次（西二二四年）

蜜翁　記于風雨盫

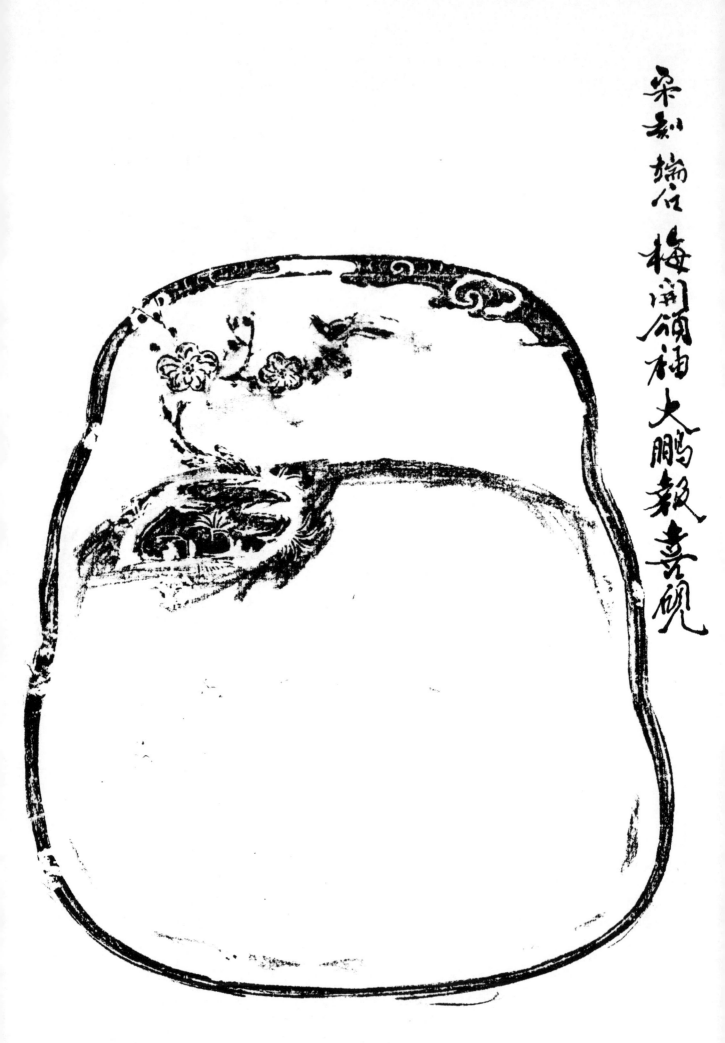

采刻 端石 梅開領袖 大鵬毅喜硯

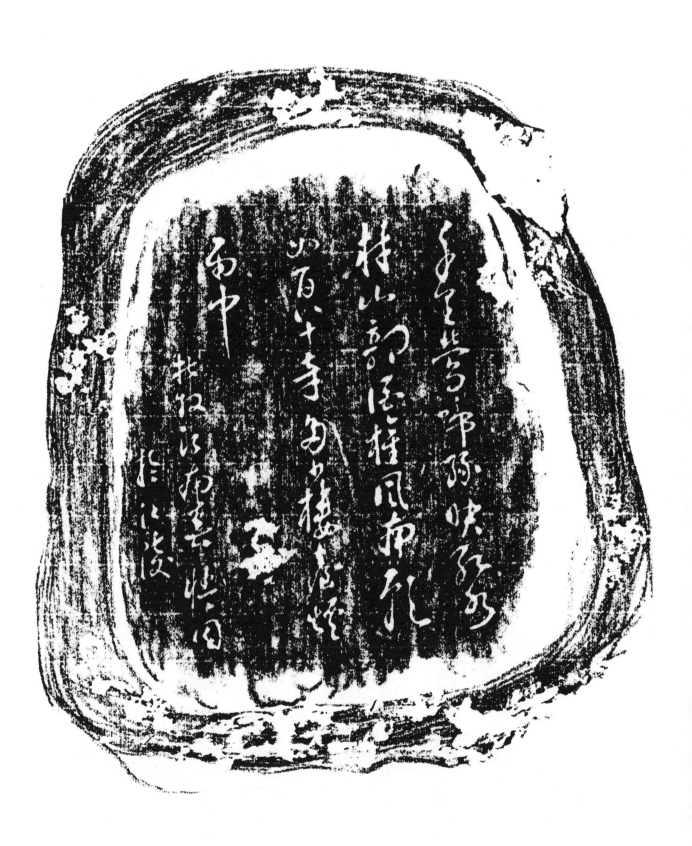

梅開頌福紫玉輪硯

硯面上段鐫為墨海 有左邊鑴梅樹一株慈祝散芳中共

亥喜鵲一隻鳴麟頌揚祈求襯以梁二青雲散人誌硯是右硯

硯橢圓心視紅公分尺度之縱長二八五寬尤五至三二六五厚三公分發

下段為硯堂材質溫潤細賦蘊墨出為火澤

硯背鐫唐人杜牧江南春詞書體功甚深出入子玉米之間

千里鶯啼綠映紅

水村山郭酒旗風

多少樓臺煙雨中

杜牧　江南春　悟因撫江陵

南朝四百八十寺

悟因未識為誰何人也

江陵序畫今為湖北省江縣讀史方輿紀要禹貢為荊州地春秋

時為楚都鄴五代称荊平 宋時係江陵

杜牧唐人宰相佑之孫字牧之世人稱以别子少陵太和二年

進士復舉賢良黑官監察御史束史中書舍人詩情豪遠

樊川集傳世尤以阿房宮賦最為世重

我恒之人 記於風雨盦

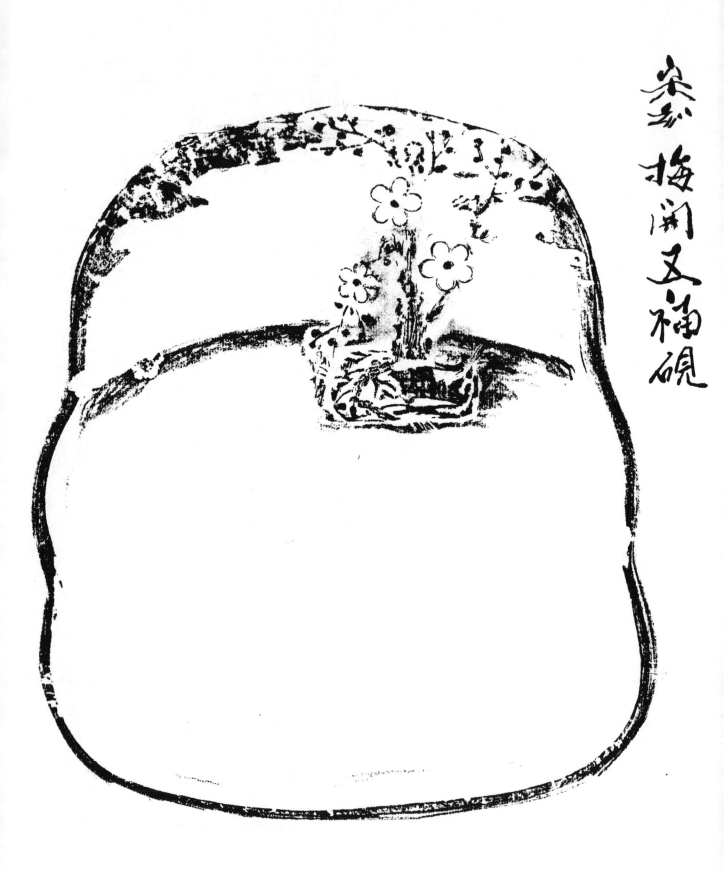

梅開五福硯

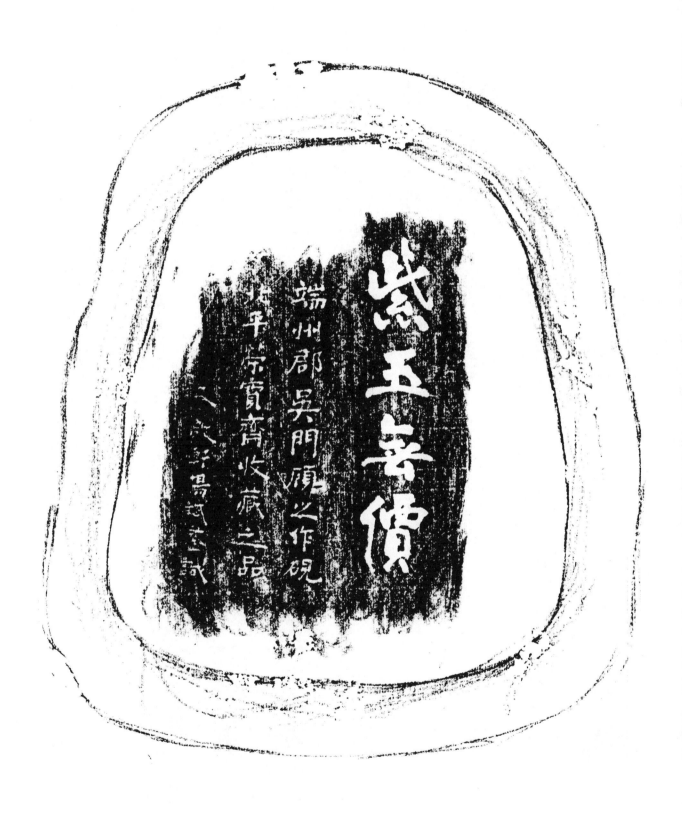

梅開五福紫玉端硯

硯型與崇祿鵲報五福梅開頌福二硯同樣所鐫梅之位置姿
態等及鵲之為異補異當去為宋鐫無疑毛其材價均於善請來硯然
同僅為硯面華然然不異以硯紋分尺度之縱長二六五橫寬七五高三十四三
硯背鐫楷書四大字先左鐫八字三十二十五文

紫玉無價

端州郡守門額之作硯北平榮寶齋藏品

承啟軒楊斌監識

綜察現世珍藏所鑄宋洞室為楊氏鑑識後所作故曰吳門顧氏人證其

確為端溪之名器端為榮寶齋老董店收藏者顧氏蓋即唐末或五代時之

鐵硯名家

榮寶齋設於北平前門外為百年老店專業販售書玩楊斌安為

店內聘請之鑑識者故署名子末證其為真品本係阮福於避濁道

此時所藏宋鑄太史硯六署承啟軒監識楊氏為流動於避濁嘉道時

期也其為何如人也不之知也

我恆山人 記於風雨盦

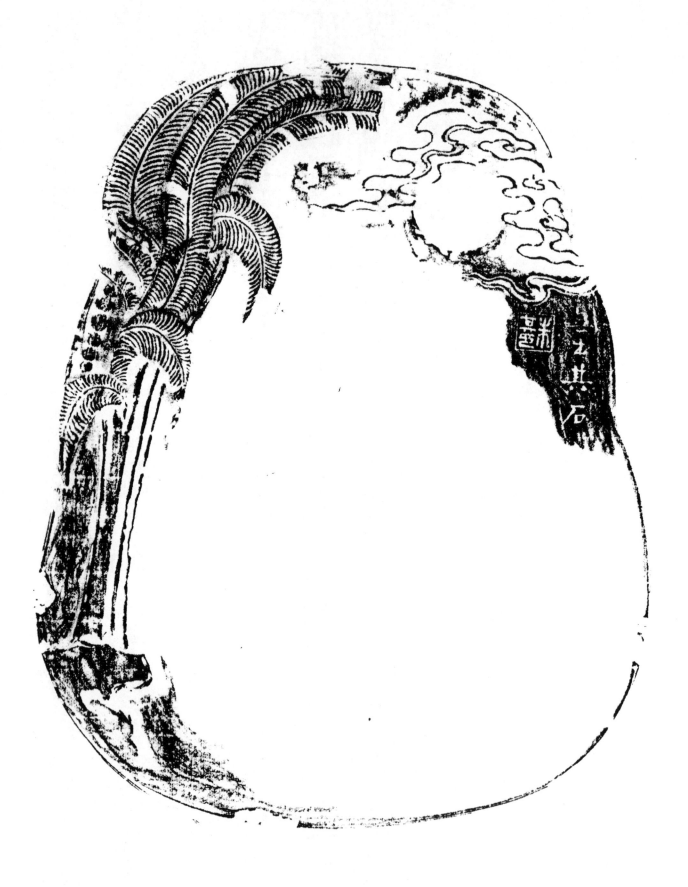

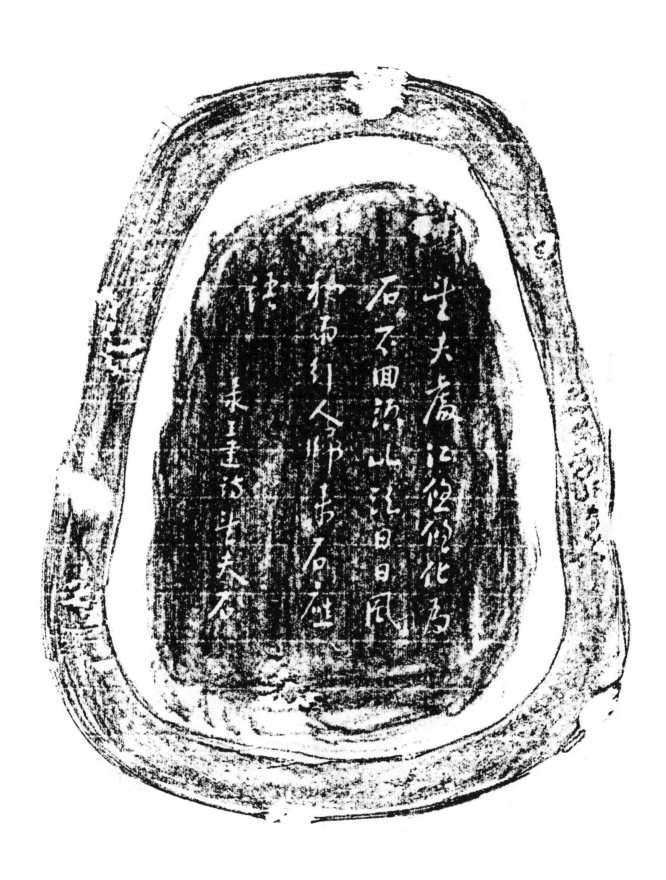

青雲邀月碧玉硯

硯型與前錄青雲硯同硯西上端琢為墨海琢字篆於青雲邀月

之左緣月情勢曉起㠁一株蕉葉舒姿月影婆娑充餘共十四字分一方

無出其右 石

硯時通行之必分尺度之樂長元五寬自十四五至二十公分硯甘勒王建詩

記無處 江戀二 結為石

蜀頻此詩二風和雨幻人歸來石聽語

采玉建說天石詩

朱其不識何許人也所勒四字石學疑誤

王建潁人字初太曆進士含陝州司馬精詩詞興張

籍齊名著有宮詞百首王司馬集等

其婦每呈雲山頂說之日久因玉誠邀化為石停立山頂

說夫石在湖北省武昌此山三頂相傳菜青年戌邊赴難

（詳見神異經）

雲翁　龍神風雨盦

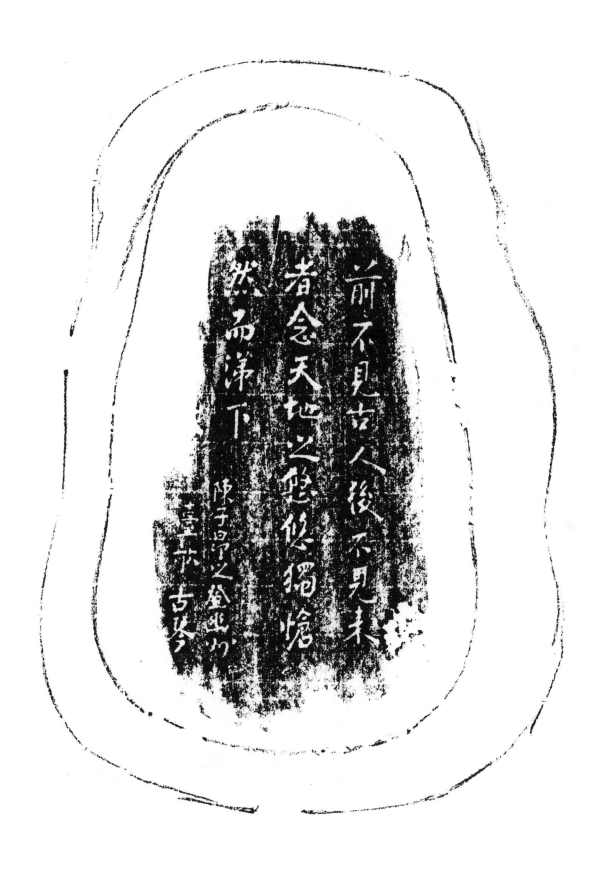

前不見古人後不見來
者念天地之悠悠獨愴
然而涕下

陳子昂之登幽州
臺歌 古琴

蕉葉美姿態　玉編硯

硯面開形琢美前鋒錄青雲殿日硯同虛文史刊刻友雜長

為之亢立橫寬芝至三十五字三公谷帖刊引壽陳子昂詩

前采見古人　後不見來者　念天地之悠二

獨愴然而涕下　陳子昂登幽州坮臺歌　古琴

陳子昂畫人字伯玉號射洪進士武兀時麟臺正字元拾遺

有陳拾遺集傳世

古琴　不識為何許人

蜜翁　記于風雨盦

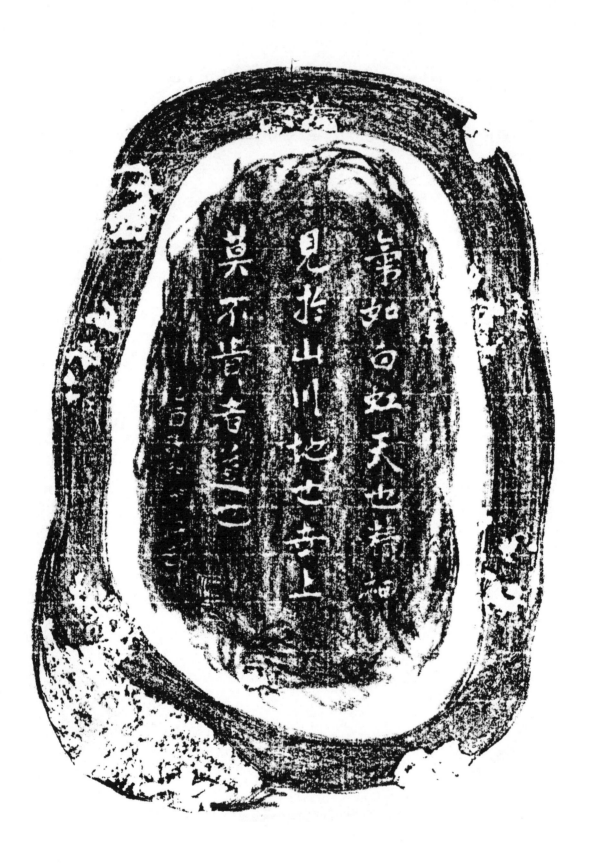

莫不皆音韻（二）
見於山川地也音韻
煙如尚如天也精細

新月弄影碧玉端硯

硯西刻柳葉前同僚月与蕉異位甚文詞繼長而元

三橫寬自十芝立至二十二公分硯峰琢詞二四字

氣如虹天也　精神見於山川地也世人莫肯特者道也

乙酉清和

乙酉為此并乾道元年（西二六五）

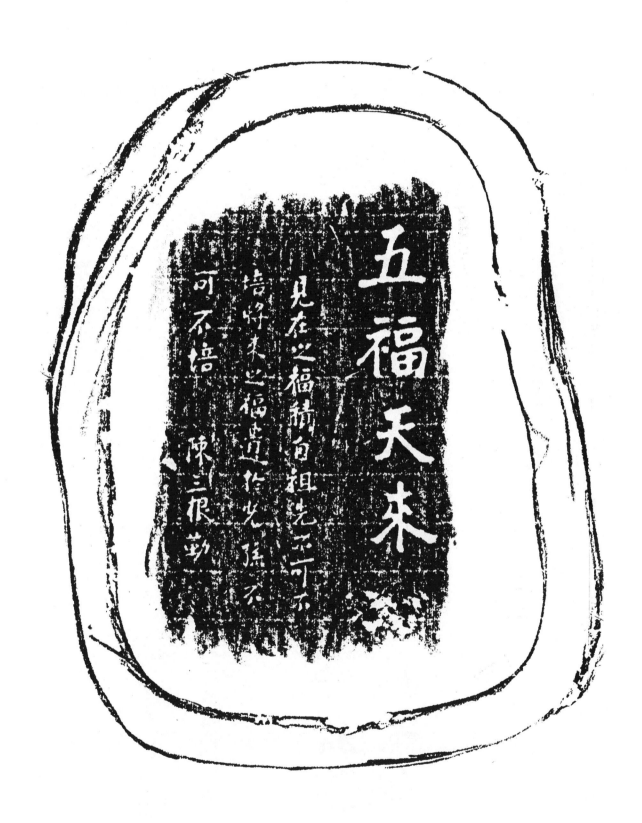

宋
五福齋天硯

背銘
見在之福積自祖先不可不培
將來之福遺於兒孫不可不培

陳三根 勒

陳三槌何如人也莫知其詳惟就背銘推勘
或為當時端州之村夫李�001或為硯坑之坑主硯工
亦合有俟聲明

002

窟翁漫記

背銘

初起早先步此坑
孫此艱辛開硯巖
硯石經辛傳四海
坑谷為田代二耕

端州郡　宋文均

方輿紀要謂隋置端州郡唐天寶改置高
要郡宋仍稱端州迄明清仍之則宋文均宜為宋人據銘
文采之宜為硯坑之主人亦或為製此硯之硯
鐵翁　漫記于甲申再夏

詩銘

宋牛郎夜渡硯

兩暗羚羊半墜眼

何年更著燕雲根

楚夫劍去山猶認

認得臺溪舊澗痕

紀仕先　乾隆八年冬

硯西上段犒牧童夜歸吹篴涉水而渡

悠哉游乎

紀氏不悉何許人也亦不詳其　紀諡此就其

背銘推勘載為贈置本硯三硯主擬載端人乃制

硯興借硯之東之不其詳也

乾隆為此為高宗之年號八年為癸亥西二四三

拓文暗鏡為岸之設借根身未能協韻金

距今巳三百餘年

文平反亦欠通為

篆翁漫記

南宋鄭所南用研

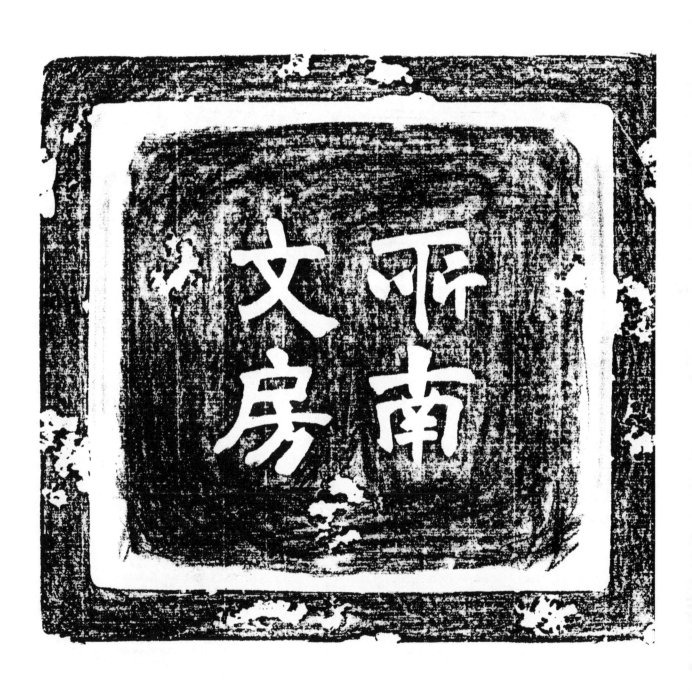

所南文房紫玉端硯　　127

竹南文房紫玉端硯

硯型略呈正方以視行公分尺度之縱金三十三五橫寬二

古紫玉段亥橢畫二左下緣汩一方右和收藏者名號及時度

詩賦　辛巳秋日

[印：集雅齋藏]

集雅齋收賞

右左兩緣各和引書兩行二各文字

韻未青鬢玉如泥
幾度經營日駁西
一自神君拂袖去
玉今夢魂繞端溪

硯堂及墨海鑴于硯面之中改下段偏亢光門字形縱長三寸

橫寬十公分上段緣墨海中及下段為硯堂此式亦見於陳洪綬硯

石如之用硯與徐世昌藏硯之三

硯背和楷書四字分和為兩引文曰

所南文房

集雅齋之稱乃悉其為遺民之書齋就佐稱推察戚即古炕广之名與

之知世其集何推物戚候行事亦英之題

辛巳為歲庚之稱就洞戚諸硯綠念推動宜為明崇禎十四八西湯崇德

六西二六四二年之歲庚然於集雅齋之名號蓋見於明湯之際者則西崇諸

字洞宜為集雅齋所列石為

硯背一石當四字其所南之字窖而集氏之稱號就營額所知與所南之

稱除宋末鄭思肖之私名印外其前後未見以此為稱者既則本硯乃為鄭氏
之用硯也從就硯型言宋元之際未見類此之硯型疑鄭氏之用硯緣
其頗疑所以南文房四字為後世之贗作其作者空為侯雅齋之志
人蓋此型硯大抵所藏者見子明海之際（為前述三硯）因疑行
南文房澤為侯雅齋所作蓋鄭氏之鐵圍小史出于崇禎十二年
而本硯集雅齋所署之歲序為崇禎十四年此時適為鐵圍之
盛特藉牡本硯之文化氣置

鄭思肖宋末遺江人字所南號憶翁宋亡改號三瑊外
史隱居吳下自書名為雜曰大宋不忠不孝鄭思肖鄭氏
精墨梅為世重著題書詩侯錦錢侯集雜文等之附錄

其尊人雪衲所作菊山清儁集等明崇禎十一年戊寅（清崇

德三年西元一六三八吳下承天寺浚井得一鐵函署曰大宋孤臣鄭思

肖百拜封押藏書內藏心史大卷計咸淳集大義集各一卷

中興集三卷均為各體詩久三集雜文略敘各一卷皆記朱七

時之雜著後附自敘自跋盟言及療病呪各一篇吳根陸坦休

密泛駿聲等亦曾刊記行世

我頎山人 鄭于風雨滿懷盦

時年八十三歲

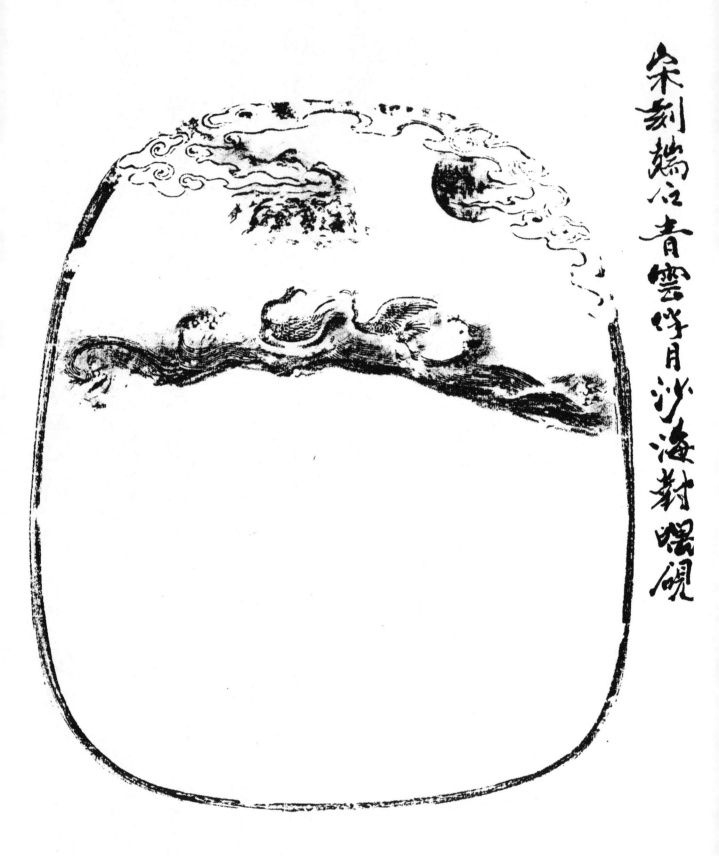

宋刻端石青雲伴月沙海對螺硯

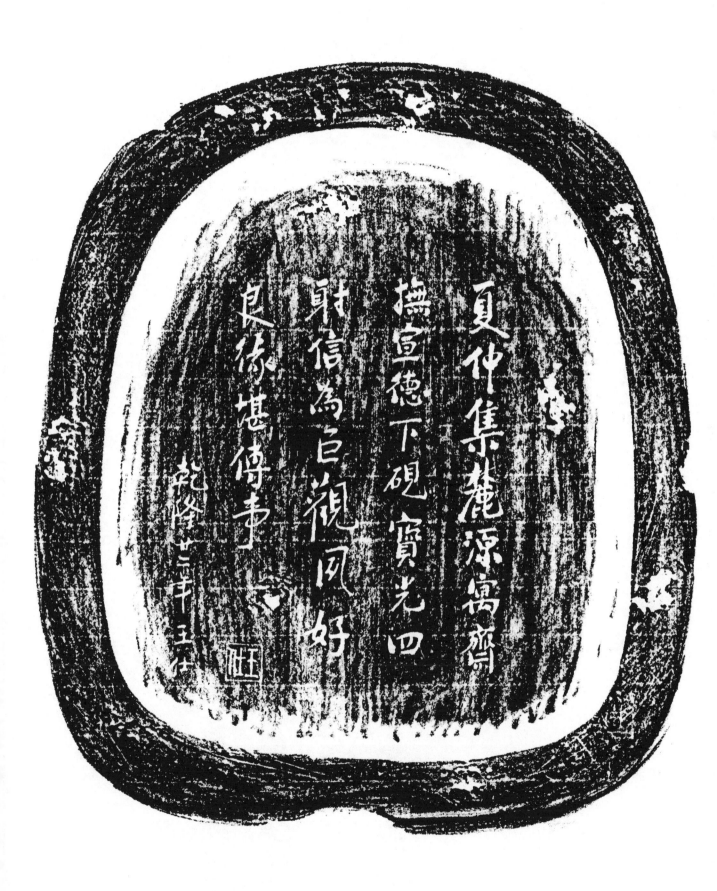

夏仲集麗源寓齋
撫宣德下硯寶光四
射信為巨觀同好
良緣堪傳事
乾隆廿三年玉仕

海雲對唱紫玉端硯

硯型略呈長橋（圓）緃長依現紅公分尺度之三九五橫寬二十

六厘三公分硯面紅段琢為望海頂端彫青雲中央偏左琢

青山三嶽與壽雲相率率雲嶽邑丞山琢雲海繞日二穿出層雲

光照火海三上雙禽翔翔於火濤大浪黍禽田唱後島後山伸

盡收翻沖浪書面湧新發人幽思中夜下段為硯堂

硯背刊記事詞四紅三七之言曰

夐仲集麗凓窩齋據宣德下硯

寶光四射信為巨觀風好良緣堪傳事

乾隆二十三年　王仕 [仕]

麓源宜為地名王氏在此建築別墅未識然否

宣德為明宣宗年號其計十年（丙午至乙卯西一四二六至一四三五）文

稱宣德八硯乃明其意

王仕不識其何如人也茲就烹亥詞推察或為乾隆時期之宣吏

抑或縉紳以之知名乎

就視型對硯西刊亥之〇書及硯背刻詞二意推察本硯宜為明

代之製作後記乾隆年庶應為吳民得本硯之時庶

我恬山人 礼于風雨盦

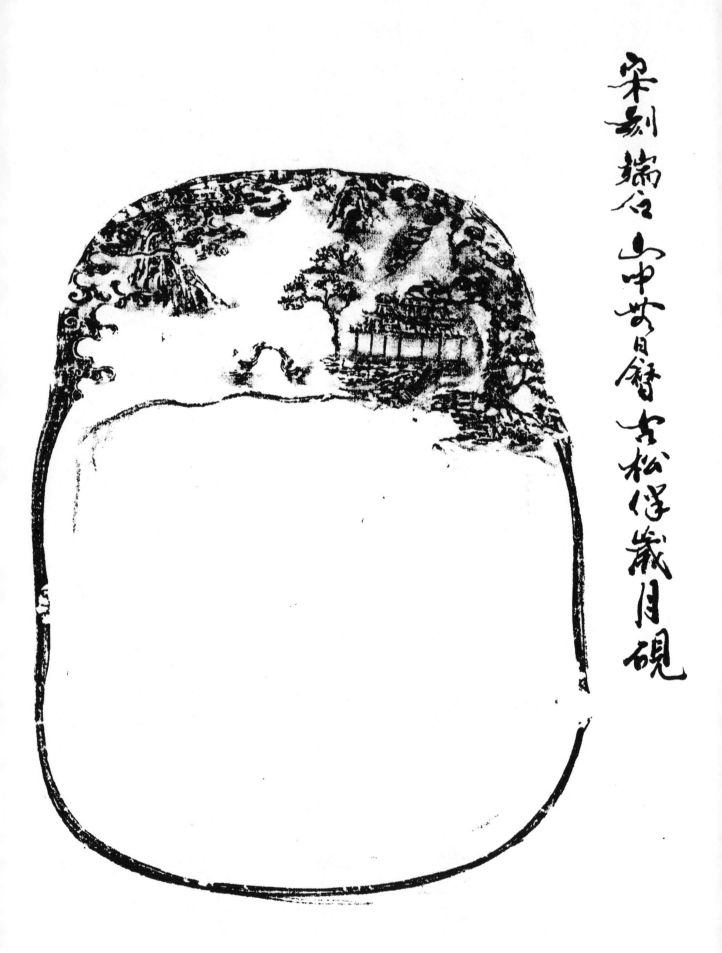

宋刻端石山中夜月暗古松俘歲月硯

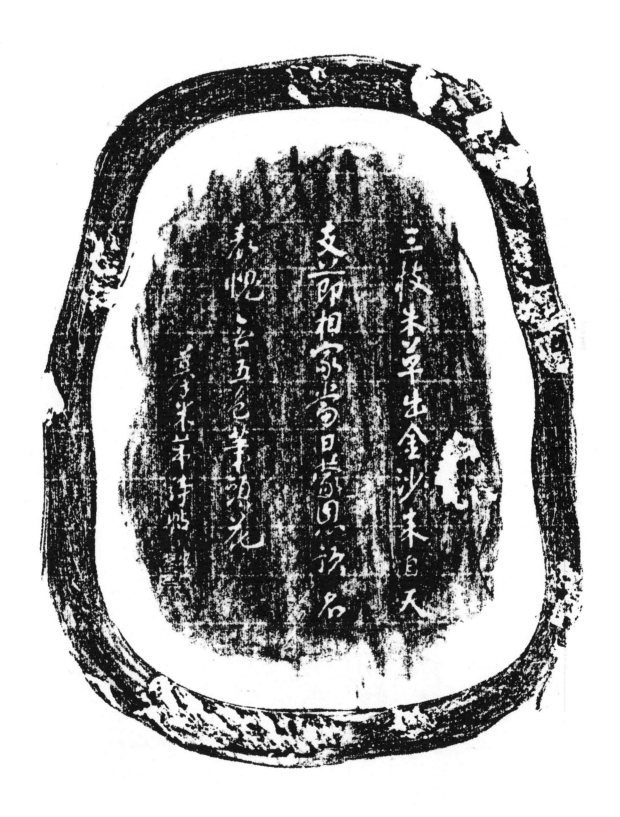

山亭八橋紫玉端硯

硯型呈橢圓依現行公制尺度之縱長三六橫寬十九至三二厚三公分硯面上琢松山

水畫一幅視似人雲嵐傾有世外之意趣

硯岐刻米芾詩帖三引二十八言

三枝朱草出金沙　來至天支蔬相鄰　當日蒙恩賴見表　蔡米芾詩帖

塊無五色筆頻化

馮恭鄉不悉何許人也要約為時之書畫名士吞別要需續置類此珍費

之硯品閑置於笈內

我恒山人　記於風雨樓金

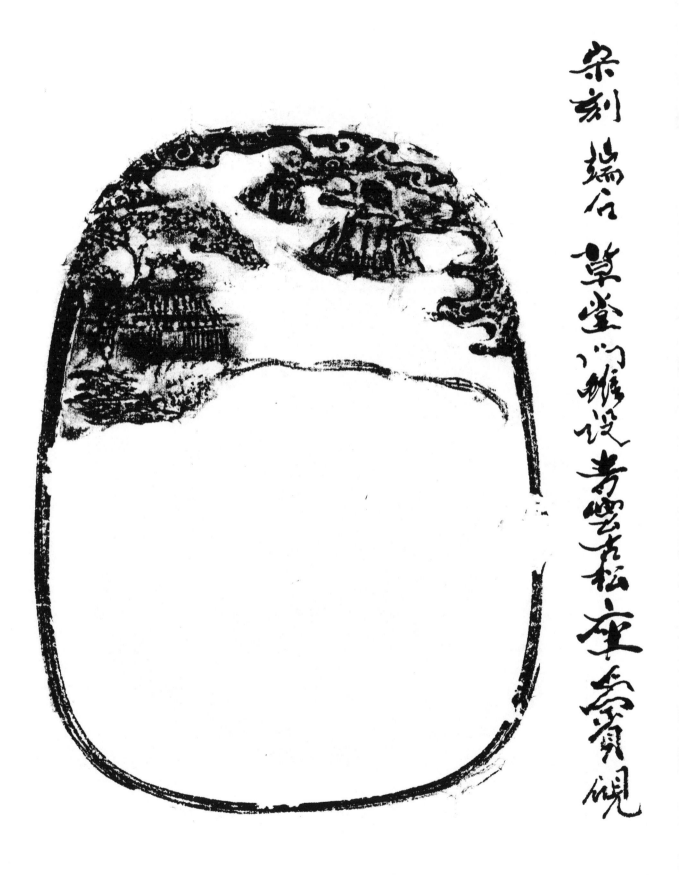

宋刻端石 草堂山雜詩 芳雲古松座奉贄硯

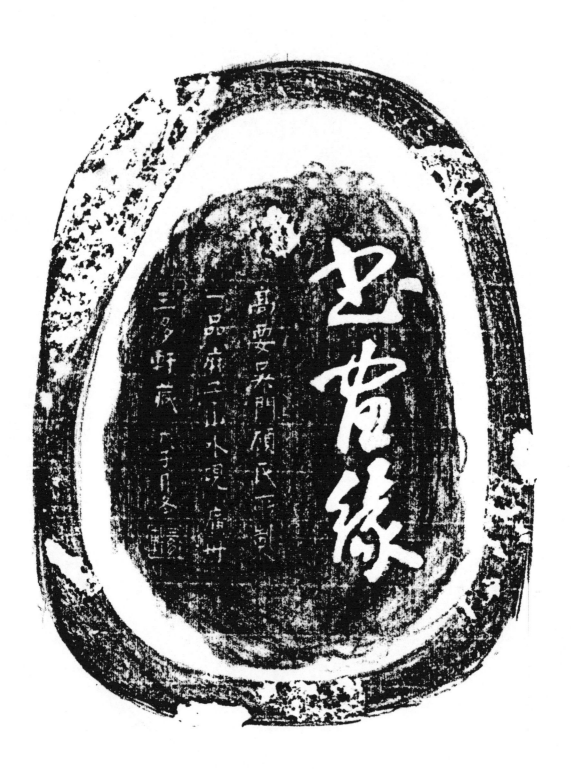

書畫緣紫玉端硯

硯型為橢圓以令時通行之公分尺度之縱長三尺立橫寬七十公
分二公分寬三分硯面上段鏤為墨海內刻山水圖一幅連綿端雲
凡三處此硯眼出火射斗牛共左刻蒼松晚映草堂嫻有世外仙境
之趣啟人遐思中及下段為硯堂噴村乃硯中之佳品硯背草書三天字其
左刻紀事詞引共廿七言再左刊藏者年齡及篆文汪一方

書畫緣

高要吳川禤氏所製　一品麻子坑水硯　廣州

三多軒藏　戊子月冬 [軒]

高要為地名今稱肇慶信於廣東省西江北岸為我產硯之產額

地名國內外產品行銷世界各地

廣州地名今仍之為廣東省之省會

三多軒不詳據所記宜為開設於廣州之老董店

戊子年冬 戊子宜為歲庚之稱目字應為身之譯戊子宜明成化

七年（西元六六一成心）此硯為元明之際所製作至成化時為多軒收集整

記其地為高要以柔其方遠綜觀硯時諸詞除書畫緣三事為傳有者外

餘均為三多軒所作再就硯型材質畫面及書體筆形綜合推繹此木硯為

完之隸所製故特書吳氏顏氏蓋高要之地名批於前錄宣和宮硯文中

老之偏參閱 又批 題木硯曰

蒼松蔭草堂青雲庇全肱山鶉鴛鴦曾日花鳥知時芳

墨翁 行於風佩盦

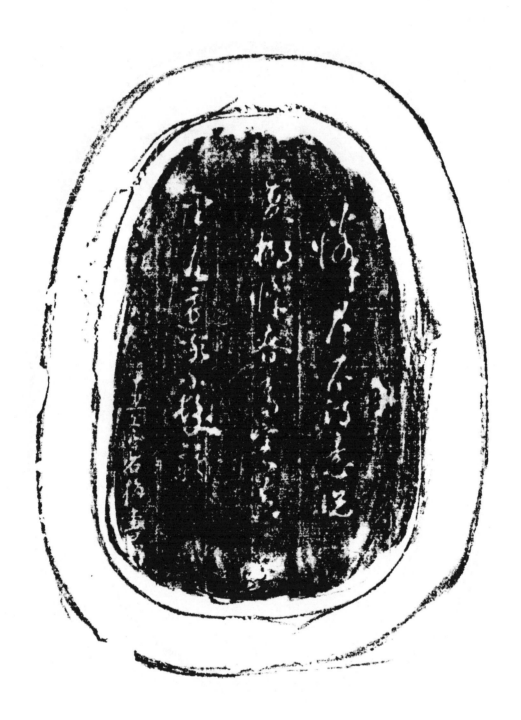

山水壽祿紫玉端硯

硯型呈橢圓以公分尺度之縱五五橫六五寬二五公分硯面上

段陰刻蒼松花鹿等圖(圖)其錄於朱刻圓額硯相類中及下段鑴

直徑三分之大圓為硯堂開為墨海硯詩研碌草書畫署款時度

懍君不得意　沈復松條蟠　鈞瓷黃金畫　還珠白髮新

辛丑年　石梅書

辛丑歲庚為必海康熙卒年四之三一歲至朔為順治六年

在梅為朱堅之琴署為江海人善壽畫壽壺史一卷

按硯懍君四句為虞人王維送丘為落歸江東詩之前四句

我恨山人記

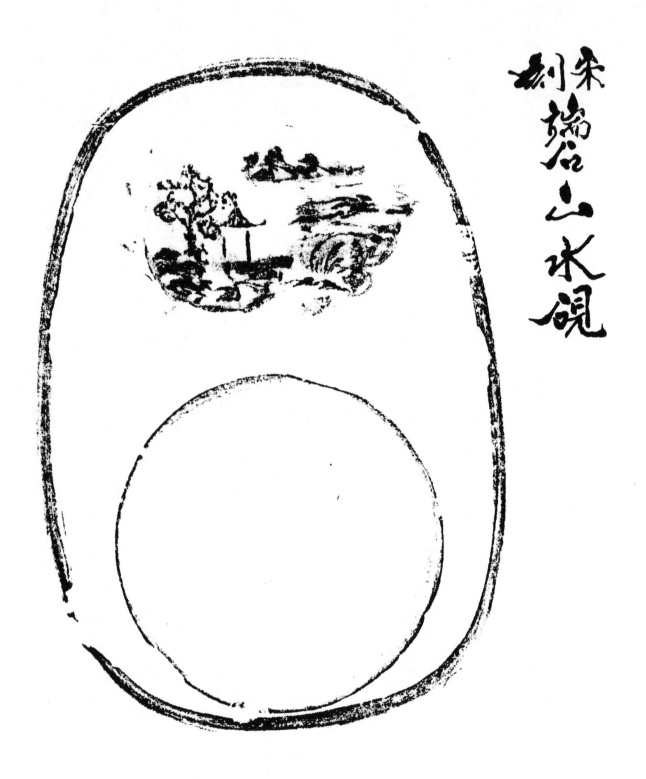

宋刻端石山水硯

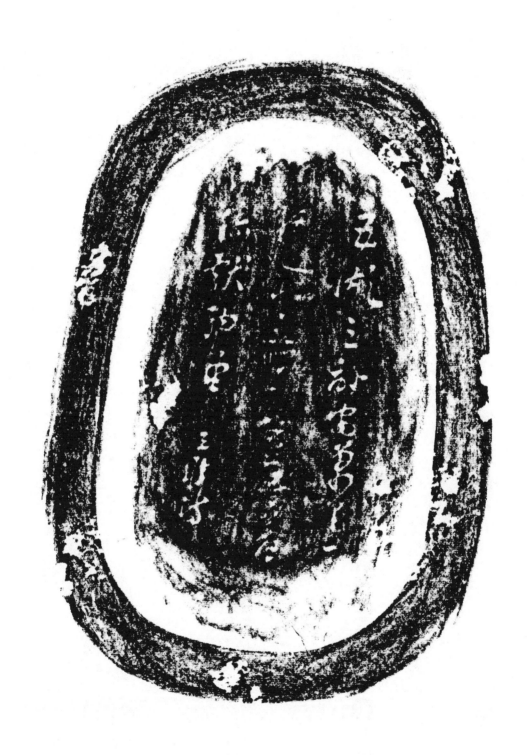

松亭紫玉端硯

硯呈橋圓人通行之公分尺計之縱二十五橫十六厚三公分硯面上做山

開山水松亭圖一幅夜下段鐫直徑三公分之正圓沟墨海硯堂通焉

硯背草書王維詩四卡二十字詩曰

五湖三畝宅　萬里一歸人　知爾不能薦　羞稱獻納臣

孔東人王維送丘為落第歸江東詩後四句

王維字摩詰河汾人開元九年進士安祿山陷京師長被傳囚

於菩提寺禄山宴眾於凝碧池維賦凝碧詩諷之為戶傷心生野

煙百官何日更朝天秋槐葉落空宮裡凝碧池頭奏管弦祿山敗後

授太子中允黑官至尚書右丞晚年奉佛卒年六十一歲

本硯未明注書者或收者藏之姓氏及時彥跋就分刻王詩及其書

鐵筆法等推察宜與前著綠壽山冰硯同為印梅朱墅民同時所藏

於書之硯而將王詩分刊者其分刊之由蓋緣兩硯面積彼小砳致也

朱民殁後逸今將近三百年未詳其流傳異命之情形今兩硯合於拙處

六一盦軍俶絹破鏡難耆回今兩硯雖未而王詩則合於余端而

幾君寀待意之品六千古之名句也茲鋕本硯曰

飛泉映赤壁　蒼松伴雨亭

我恆山人　記於風雨盦

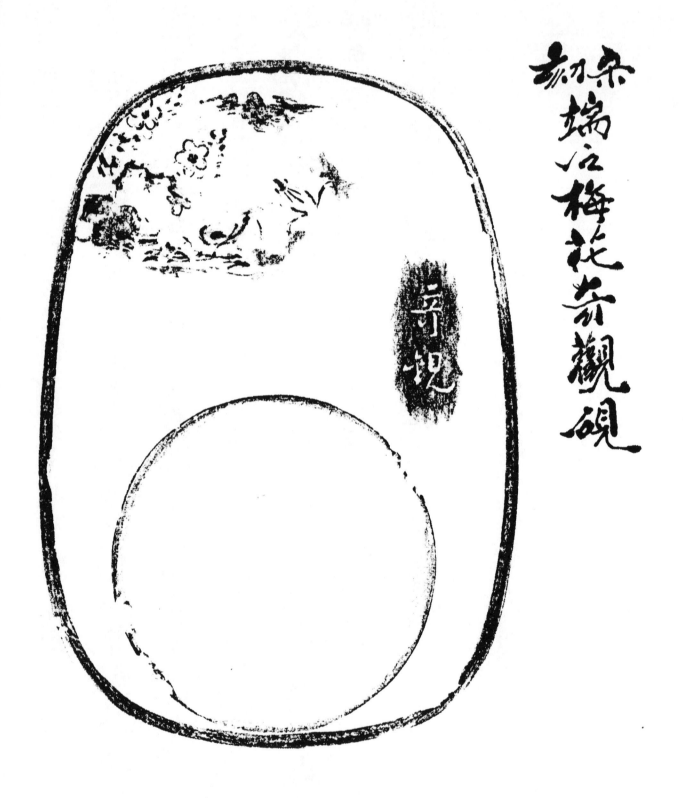

宋端石梅花奇觀硯

謝初刻銘

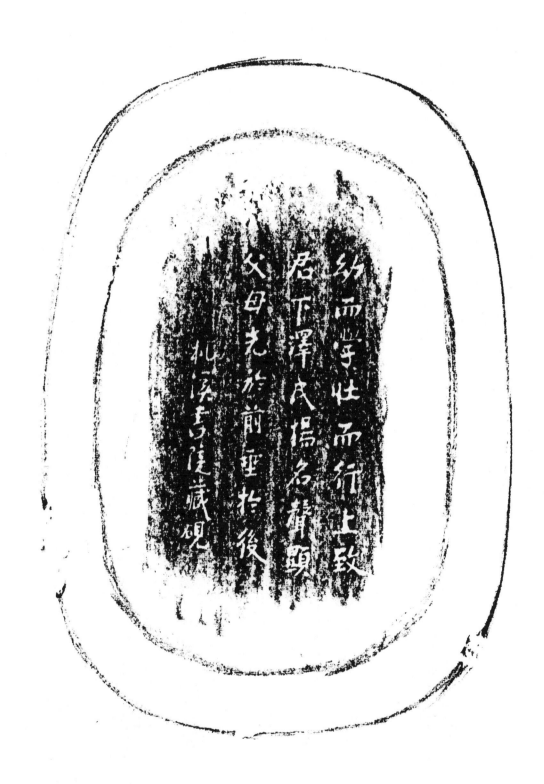

蛙梅奇觀編硯

硯型橢圓以流通之公分尺度之縱長三十三橫寬十八公分三

分硯面二段刻山水蛙梅圖一幅梅盛開於□冬蛙剛鳴於秋

夏令蛙梅同見於一圖故曰奇觀中及下段硯直徑大參之圖為

硯堂週為墨海硯崎□□書三十三畫署款六章其文曰

紹興壯兩行上敲唇下澤又揚名聲顯父母先於前垂於後

桃溪書院藏硯

桃溪名承蔡溪淥出福建省就巅於遠之雪山為晉溪流書院如

魏晴之峰桃溪書院就其峰銳排窟宅如今之國民小峰

寵尚　記於風雨盦

硯峰諸文蓋錄自蒙書之蒙書名三字經最後殷其書相傳為

宋人王應麟撰每三字為句全篇為韻文概述經史子之要籍或

謂為綱鑑　廣東新語謂為宋末區適子所撰區氏廣東順德人

宋正叔人元抗節不仕　又邪晉潘詩自注謂為南海黎貞所撰餘皆通

紅木或作長民撰或不著撰者姓氏

寒齋又記

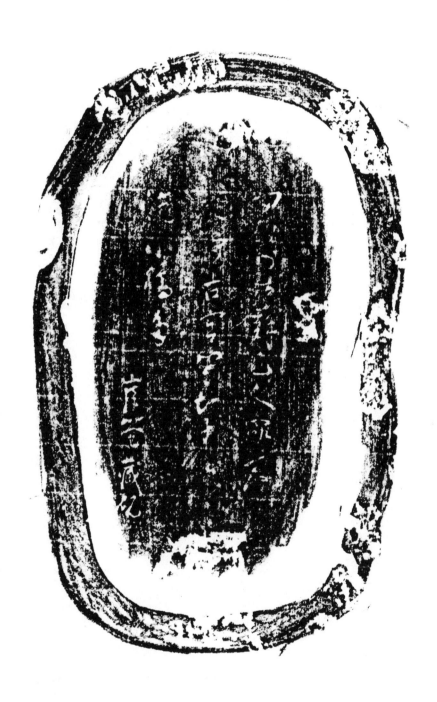

梅開五福端硯

硯呈橢圓以公尺度之縱長二寸橫寬十五·五厘米田舍硯西

殼左半刻烏雲遮日蒼稿偏蝙蝠翻翔雲間其下刻楷書三字曰

梅 花 硯

中及下段為硯堂草書二十言

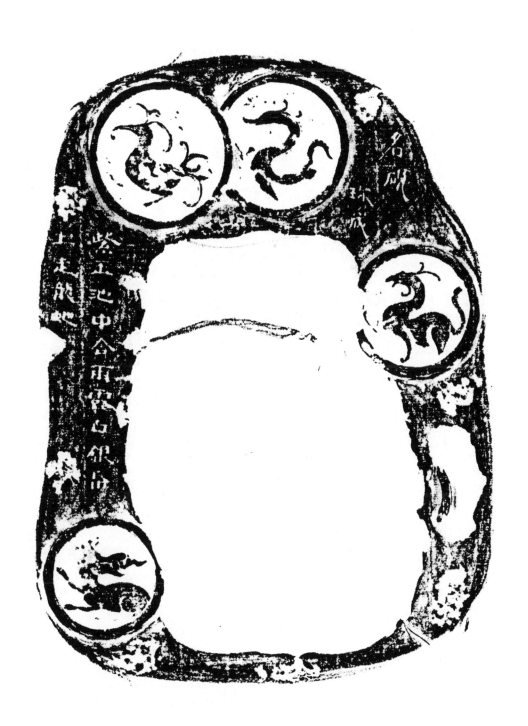

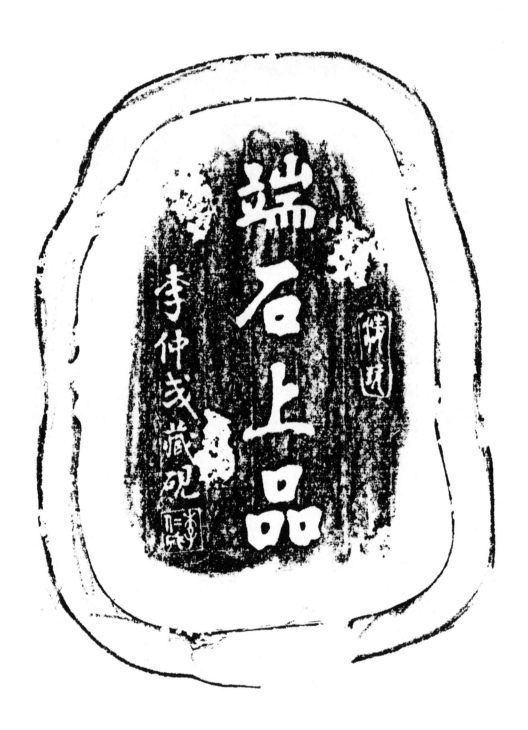

五星名硯

硯呈不規則橢圓以公分尺計之縱為二十四橫為十七之傳之字為盈谷

硯兩上截刻二連環內綠就鳳頭綠上端刊名硯珍藏四字其下刊二環內刻

墻耳罄刻一環左緣上及中琢楷書二行十五言曰

紫玉池中含雨露　勺銀者上走就地

其下環二行云武硯背刻楷書四大字再刻篆文二字長方以形右署藏

者名及印房曰 [荷玩]

端石上品　李仲式藏硯 [印]

李仲式　不悉何許人也

我恆山人　沉於風雨盦畫

明刻 羅漢硯

背銘 壽

臨摹抱石書法 丁丑年夏

本硯四側各刻羅漢乙尊如繪均佳各具神情惟

為青端就硯型推察定為明代中期所製者就丁丑

計之姑定為正德十二（西一五一七）年

抱石何如人莫能詳之　宜為撰刻者之姓氏

拓本為小兒若予所製

寒翁　十楓林風雨盦

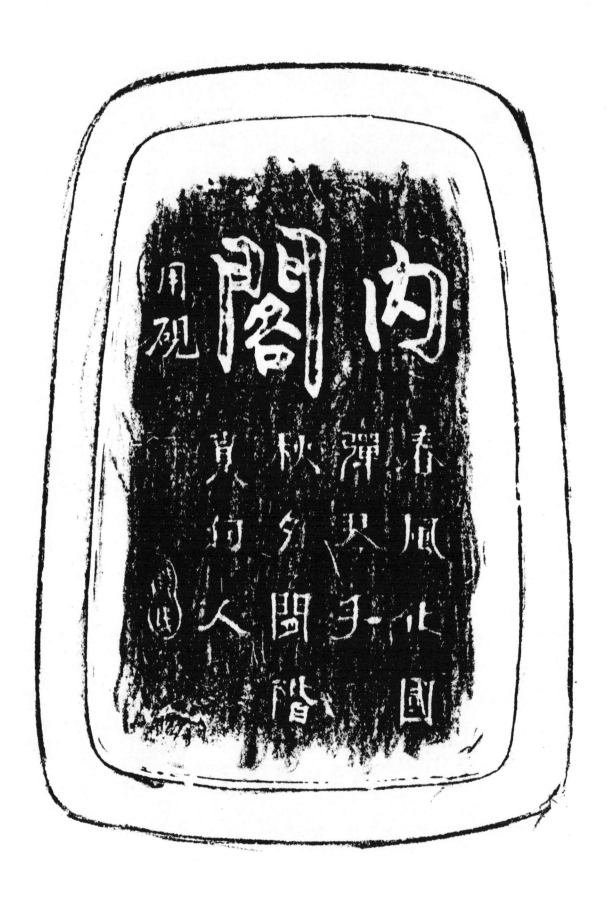

內閣用硯

硯式略似圭形縱長三十八公分至寬十九公分

下寬二十三公分右色差淡黑寬為差抄於老坑之端

石二質非帶細纖臟發墨快速而不燥

硯之面凹陷中央鴝鵒硬鉤楷書集字下鴝欿形再下

橫鴝六角形為墨海方鴝小篆枝齋二字左鴝有舉

之字亦小篆硯面中及下鴝圓形硯螢外環六角形

環池硯有鴝楷書聖有臨池嘗憂光洒翰過十字兩行

左鴝識文如何廑情懷子澤題兩行六十字楷書推均以續

維艱不識其志趣下緣石刻 枚翁 左刻 受之 二印文皆小篆

硯背上段鐫雙鈎楷書內閣二字左書用硯三字下

鐫楷書春風化日彈琴多秋夕閒階覺此人另

篆書錢氏三字外環椎虛盧形咸此章式

據硯面所列校齋有學枚翁受之改硯背脈利內

商錢氏等詞推勘本硯空而鐫之名受之或號校齋

吳曾官玉內閣者之三用硯

檢明末常熟人錢謙益字受之號牧齋明萬曆

進士崇禎末年迎立福王官禮部尚書入清官禮

部右侍郎與本硯面崎所鐫之名氏官職等情形

名令益賜本硯乃錢謙益氏於明弘光（甲申西一六四四至乙

酉西一六四五）朝官禮部書立用硯矣

錢氏又號漁樵子石渠舊史書齋曰降雲樓紅豆山房

等善詩文與吳偉業朱彝尊王士禎森名併稱

錢與朱王四詩人著初學、有學二集有學集列朝詩譜

集等絳語涉誹謗鴻乾隆時遭禁毀玉民圈礼年

曾有以本引也

檢傳世典籍若鴻史猶鴻史於傳及荒千書籍一眼

記錢氏號牧齋而硯面所刊作牧齋外此皆著美與焉

則典籍所記或為寫誤款或被篡改 檢牧牧二字形音

義譬殊不為寫或讀誤惟二字左從小異或緣此而寫誤歟

本硯為錢氏日用必需之物豈可誤書錯刊據此曲籍作牧

空審有惡之誤放山形近之牧豐之據此推勘若姜本硯傳世

錢氏牧齋之誤始覺止日耳

錢氏之父名世揚字孝威自號時人八次鄉試皆太

遂為學署述有古文說苑等傳世

戎恒山人記

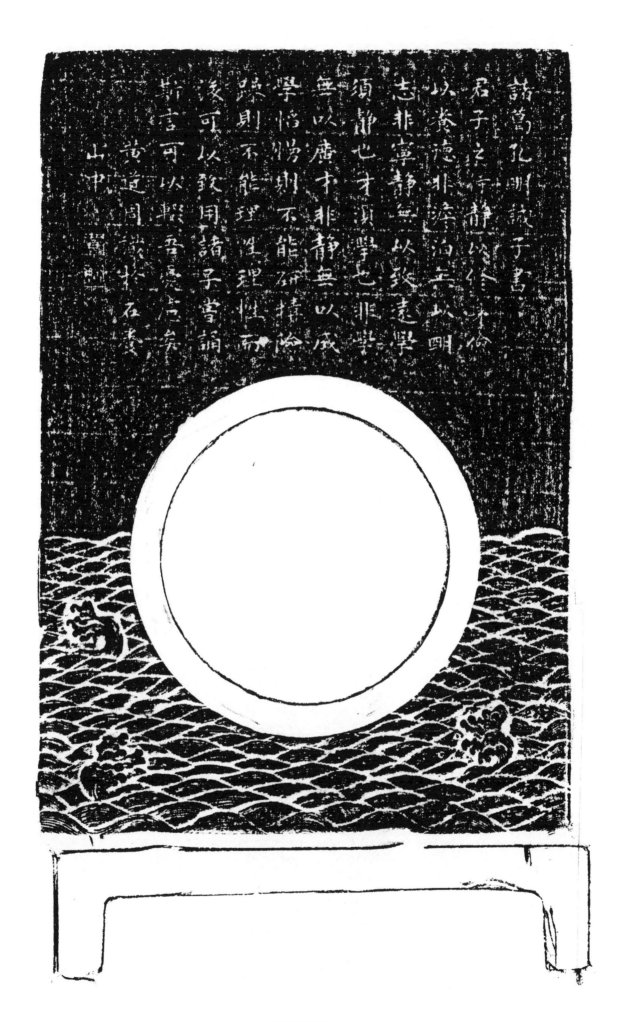

諸葛孔明誡子書：君子之行，靜以脩德，非澹泊無以明志，非寧靜無以致遠。學須靜也，才須學也。非學無以廣才，非靜無以成學。慆慢則不能研精，險躁則不能理性。年與時馳，意與日去，遂成枯落，多不接世，悲守窮廬，將復何及。黃道周置此石於山中，置此中，在矣。

黃道周用硯

硯形仿史武惟性硯身較低以硯引公分又計縱金五〇橫寬

元高六公分厚一五公分硯面上段於諸葛孔明誡子書曰夫子

之行靜以修身儉以養德非澹泊無以明志非寧靜無以致遠

須靜也才洞學也非學無以廣才非靜無以成學無涵漫不能勵險

蹤然不能理悅而後可以致用諸子當誦其言可以綴亮憂德矣

黃道周藏於石養山中　黃道　硯面不端刻海濤中段偏六琳

直徑十五公分圓二寸刻直徑十九公分圓為硯堂兩員之間為琴狀

墨海硯背刻楷書四大字洪武六年

洪武為明太祖年號六年歲次癸丑西一三七三年

黃道周漳浦人字幼玄字螭若號石齋天啟壬戌（二年西一六二二）進士官編修

二年隨迴避養崇禎庚午（三年西一六三○）起原官以奏

俟筆入獄民抗疏詔降三級又以隆對遭削籍為子（崇禎九年西一

三六）再起為光中先戊寅（崇禎十一年馮崇德三年西一六三九）進少詹

事兼翰林院侍講學士福王（弘光）將官禮部尚書唐王時壂

武英殿大學士率兵效婺源兵敗系屈死着易為家正義等

行世史稱黃漳浦

塞翁　記於風雨盦

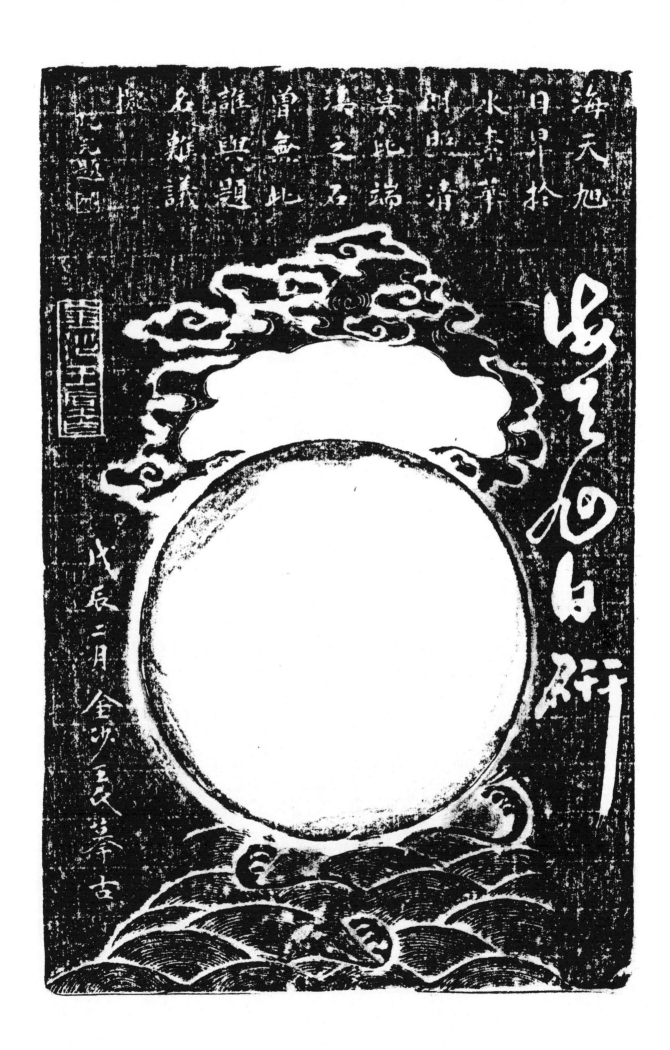

海天旭日拾

日日昇

水天　　剛旺平

剛旺平清

吳比　　溟之端

曾無　　此石

誰與　　題此

名難　　讓題

撝心題圖

玉泥玉壺圖

海天旭日

戊辰二月　金沙玉氏摹古

潘來海天旭日硯　　173

潘　未海天旭日研

硯呈長方形以通行之舊尺計縱三十四五橫二二五厚四分為硯

面元緣細草書二字曰海天旭日研左緣琢篆文五字曰金沙

臺处二方其下楷書十字曰金沙王氏摹古中央偏下鐫十五五大圓為硯

其公琢雲峰山凹槽為墨海三圍襯以浮影之層雲硯堂長緣琢濤二海波

樹图頻富巧思更内冬付冬氣勢礴礴之稱名

太硯流傳至迎湯嘉道間為阮元收藏阮氏遂於硯面公緣琢銘曰

海天旭日昊於水　煮花朗照湯其此　端溪之后曾與此

誰与題名谁议擬

阮元題 〔印〕

硯其文後琢楷書大星二曰奇品其六琢小楷二之言署八字篆記二方

潘來海天旭日硯　175

端溪佳石之多見於大而淨者亦可多得況此身兼眾美者耶

阮元見本錄阮氏用硯之跋

繡堂潘未平先生僅見

金沙水名余江上游之稱略當雲南省之神川麗水歷江諸地

戊辰歲賣之稱當逸湾康熙三年（西二六八八）

正堂據其跋記以為本硯之製作者

潘耒吳江人字次耕號稼堂止止居士書室曰遂初堂顧炎武

入金高弟博史學擅韻學法盡文辭康熙時基博學鴻詞授檢

討編明史轉日講官起居注官坐浮躁歸學著類音五朝史稿遂初堂

詩文等傳世

壅翁　記於風雨盦

明刻紫玉英端硯　177

明刻紫玉英端硯

硯式略呈長方形以硯面時通引之公分尺度

之為二八·五×二四×三公分硯面鐫為門字形整體琢

樓臺紋雅緻頂楣橫刻隸書三字曰

紫玉英

每字約為四平方公分書體遒美筆力雄渾下緣

藝刻引書四字曰

與　廟偕行

硯堂與墨海間鏤彫奔馳回望之獸一隻後一獸

為新首鱗身歧蹄似為伶猻之鱗頓為傳神

右緣刻行書一行共八字款署肯竹垞文曰

弑玉之英翰墨之盟

乙未二月　竹垞絡　印二方

左緣亦熱行書乙行計十三字款署肯時敏文曰

作書玉堂娛　秀摩　時敏　幾浴桑　印一方

印一方

硯背若上楷書一行左下知的二方中央上鍋行書二

行四文字每字約為七公分左右文曰

天香樓藏硯之一

筆韵墨舞

天香樓印一方

朱彝尊明末浙人明天啟初官禮部尚書本浙

大學士朱國祚之孫字錫鬯號竹垞驅〔鷗〕舫山人〔鴛〕鴦

釣魚師新煙齋金風亭長等書齋□曝書亭續志軒辭志廎潜

采堂竽康熙初薦博鴻入直內廷奉修明史康熙八年〔乙巳西二七

○…卒享年八十一歲撰樓卒年立推朱氏者生於明崇禎元〔戊辰鴻太

癸未順流三西〔六三八〕年

乙未順流三西〔二六五五明永曆十一年朱氏時二十八歲

王時敏　詳見下頁

天香樓　不詳

戎恒山人記於風雨盦

明刻紫玉英端硯　181

翰墨香

松風滿耳萬壑爭流

樵歌一曲衆山皆響

西田主人

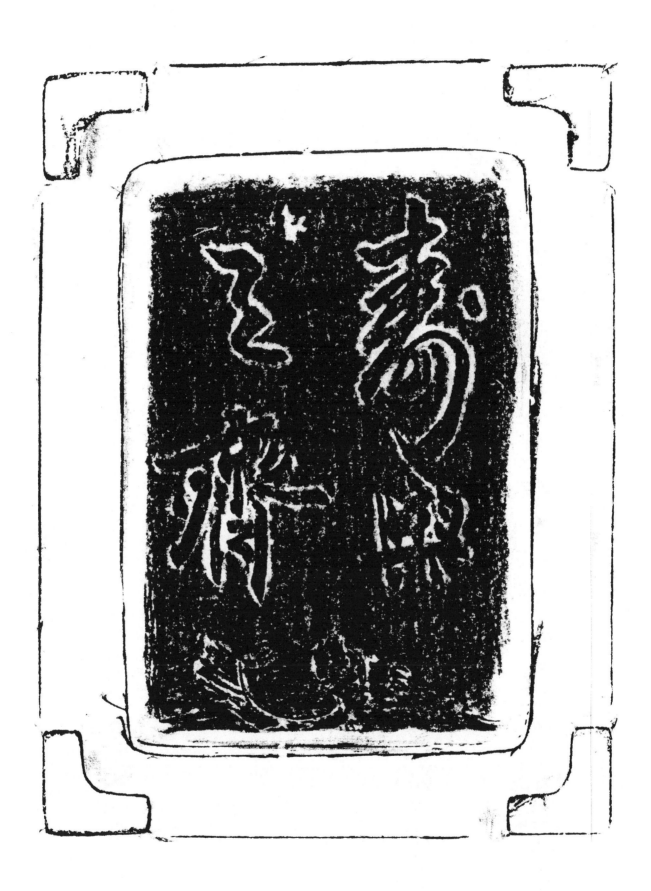

明刻翰墨香紫玉端硯　183

明玉翰墨盦紫玉端硯

硯形略呈長方以合時通行之公分計算為尤·四×二三·三×三五公分

分硯面鐫為門字形以楷橫契隸書美字曰

紫玉英

王守謙體雄渾筆力勁健下緣橫契楷書四字曰

西田元人

及懷齋以一方硯堂與墨海間凹鐫一前舞之麒麟（俗稱四不像）

硯面鐫鐘設計選開古頋其氣韻為明末硯開之物品

乃編翰下初於一方文可寫時敏即左緣杳不刻於一方文可惺容兩楮合

契隸書一引今讀之歟是檻聯乙幅文曰

樵歌一曲衆山谽響

松風滿耳聲自流

硯背上段中央鐫公書內引四大孝文曰

壽興天齊

下端浮彫一便回望來時路之烏龜頗傳神

王時敏明太倉人字遜之號煙客西田老人婦村老檣偶檔道人等

祖錫爵為階時臺翰林院官禮部尚書無文淵閣大學士衡孫官墨正崇禎

時長蔭官大常粿書畫湯神烏王厚初王翬王鑑綜買又然著西田集傳世

本硯三志成藏者未知時廈由擡勤王氏之生存時尚可催先朱竹垞之

時代亮宜為同時代者

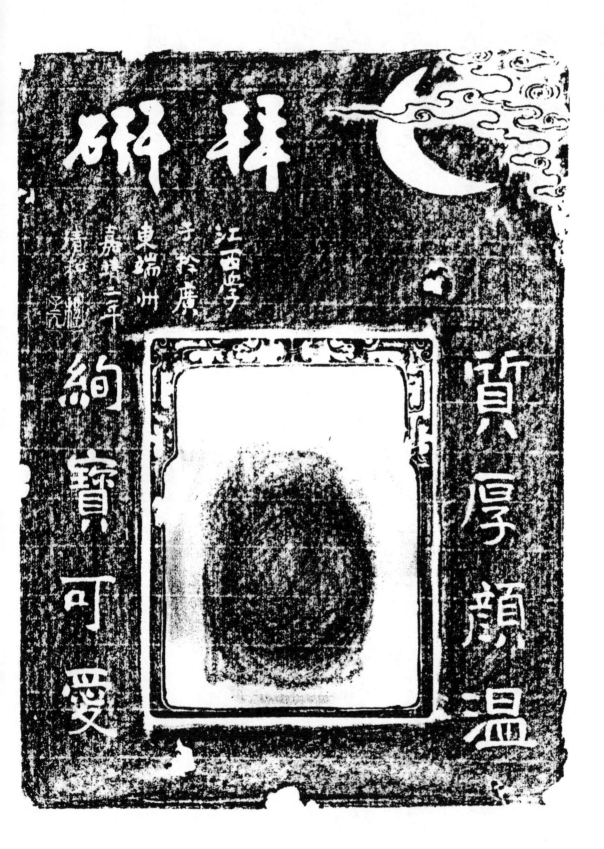

明　陳洪綬用研

拜石研

江西正子
子於廣
東端州
嘉靖二年
情松樹院

絢寶可愛

質厚顏溫

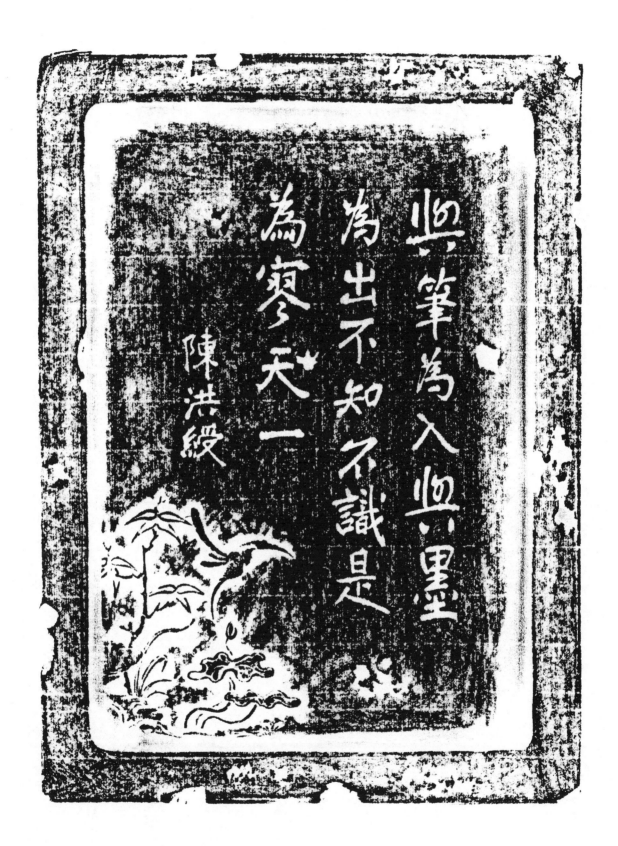

為筆為入為墨
為出不知不識是
為寥天一
陳洪綬

陳洪綬用硯陳此諸鑒人明末國子監生

尚章疾號老蓮畫空曰寶繪壼書法道美善

繪畫尤精人物具崔李忠齋有南陳北崔之譽崇

禎時召入京師畫院明亡（崇禎十七年甲申西一六四四）後

號悔遲遁入佛門號又品蓮基其去者雲門先為文

俟傳世銘其硯曰

與筆為入

不知不識　其墨為出　是為參天一

陳洪綬

周亮工讀畫錄謂章侯畫得之於悟性非積橫習

所能致人但知其山水人物不知其山水之點綴妙但謂
其怪誕不知其筆墨業已喜為貧圉不得志
士人作畫固是閒居送者數十畫豪看
曾勢者索其盡難千氣不為擱筆拙未識陳氏作品
然據周氏所記其人忝為性情中人作品六必為悅
惜中之作品再就其敢傲之言意境遠關深遠超群
卓立此說畫盡自性之天然呵已追璃於之詩境撼多
義建書與群仙論辯盡其書體勁建肉圓骨潤筆法
拳和結字道美誠乃一代大師

面鉻一拜 研

二質厚顏溫　絢寶可愛

嘉靖二年潘和 [印：程子元]

面銘一與研面者玉所鐫青雲遺月新及研背右二所

鐫出汗柔染銀翅鵬拳之 圖 宜為研工傳書畫界

所作分切于研之面與此背者銘二刻於研堂右左兩

分其意僅止贊揚研石質材之美或為程氏之後收

藏者所作擬或為研工所鐫今則不得其詳矣至

其書體雖出於隸但結字之神韻銘一為近也

嘉靖明世宗年號二年癸未(西一五三三)勒本研

為明代中期所鐫者石質細膩溫潤宜為端石之上品

出於下岩者滿和通常楷陰磦四月之湖日二至四月

適蒼夏之交天沛氣和故謂滿和於此乃楷時日

猴子元氣為初置本硯者故其詞刊于研銘之下程

氏何許人也不得其詳要之宜為當時之儒先

就記筆詞推勸猴氏硯於文物流敬慈百事述為陳氏所

得甚勤勲至於研背至中華民國㊞之身成子余得於台北市計洪時

此硯三百年將遊何處為何前往余六不之知亦無能知也

抵本為不死石尹抱九一年長者何所托製

我恆山人濃記于風雨盦㊞

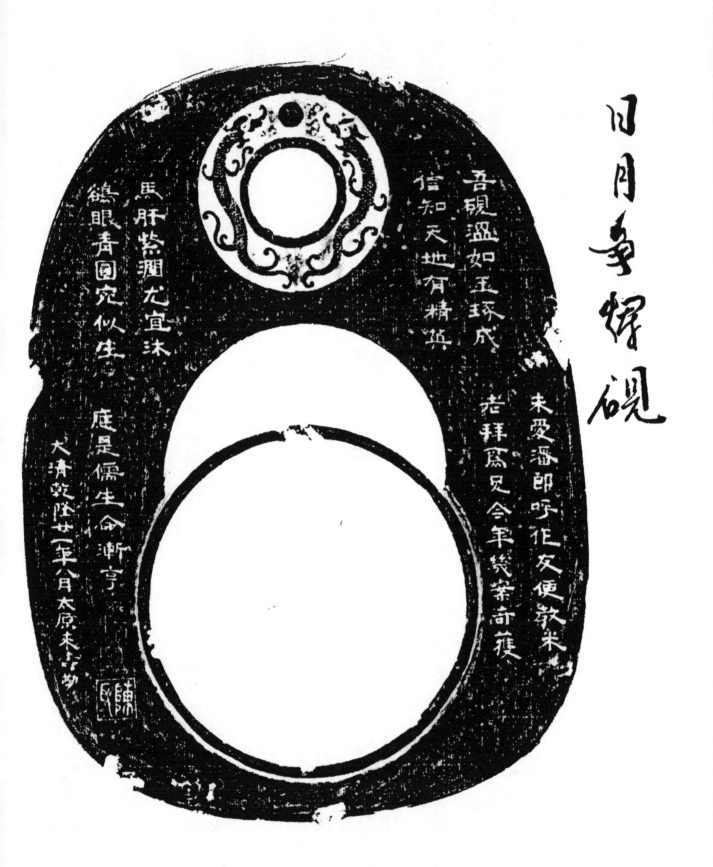

日月爭輝硯

吾硯溫如玉琢成
信知天地有精英

鴝眼青圓宛似生
馬肝紫潤尤宜沐

底是儒生命漸亨
大清乾隆廿一年八月太原來素功

未受番郎呼作友便敎米
老拜爲兄今年幾案相獲

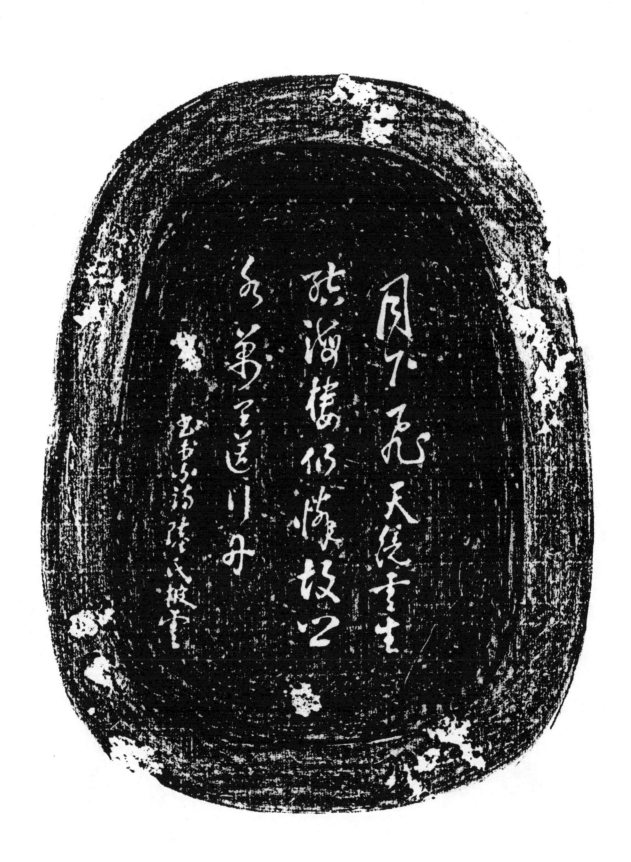

乾隆宇燥用硯陸氏藏邸人明蕭先宇蔡明又

宇披雲號明寰先書密曰觀曰堂明亡與兄宇馴

從魯王抗濤書王段稜遊冬地籍觀曰堂行世其

兄南室為抗濤之勇士

此硯乃陸氏用硯志拓硯脊書銘

川下飛天鷹　雲先鎮海樓

仍鐏放公水　萬里送引舟

書拓與新　陸氏披雲

魏書引體功力深湛刻工尤佳室為精品

面銘一　吾硯溫如玉斂威　信知天地方精英

烏肝紫玉光空沐，鴝眼青圓宛轉生，鑑二未愛滿郎稱作友，便州米老拜為兄。今辛幾案奇摸錄，應是儒生運浙亭。大清乾隆廿二年八月太原來壽勒【硯】

就其辭義審量，一乃贊揚端石之質美及特色蓋迷。及編硯得之不易辭二，則敘作者參加諸試皆能中式題名，金榜則此二銘室為太原陳、宋壽參加京兆孝廉，所得故拓硯西勒銘記之。某年霽窗之無名小卒而今衣錦還鄉。乾隆廿二（西元一七五六）距今將及二百年，則此硯真是運亭。前此三百餘年自徽鄉端州隨名公大人北渡長江登泰山。

曉發萊入少室探伊水何幸到此北渡黃河道遙東

師涉太行窮屠庫復北岳俯瞰三晉挺進太原臂二

百年緩帆渡海臥遊寶島何其幸樂若此之後將

何處之余則不之知矣

拓本為小兒孟尸於署時 33°c 炎中所制

我恨山人漫記于風雨盦中

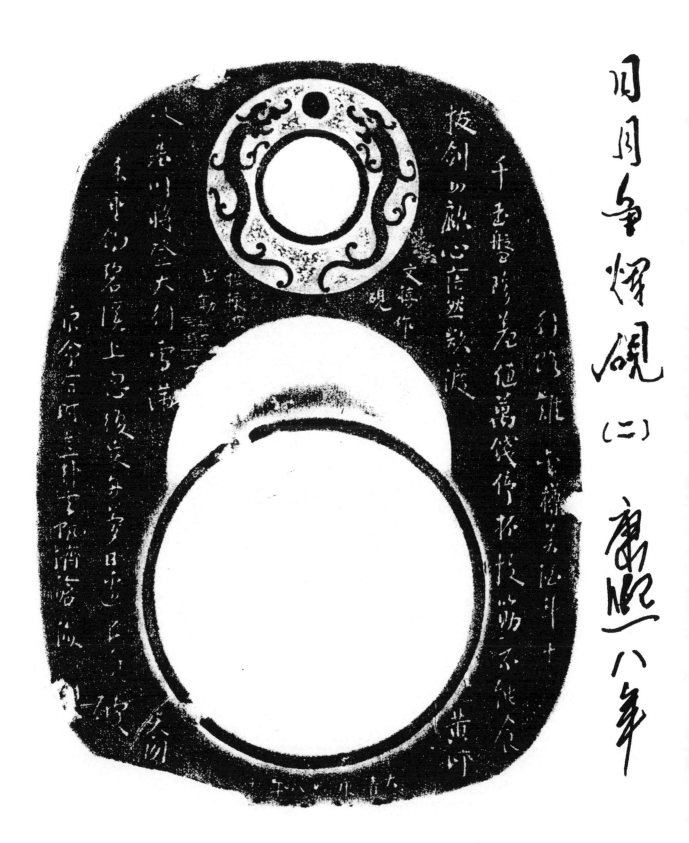

日月爭爍硯（二）　康熙八年

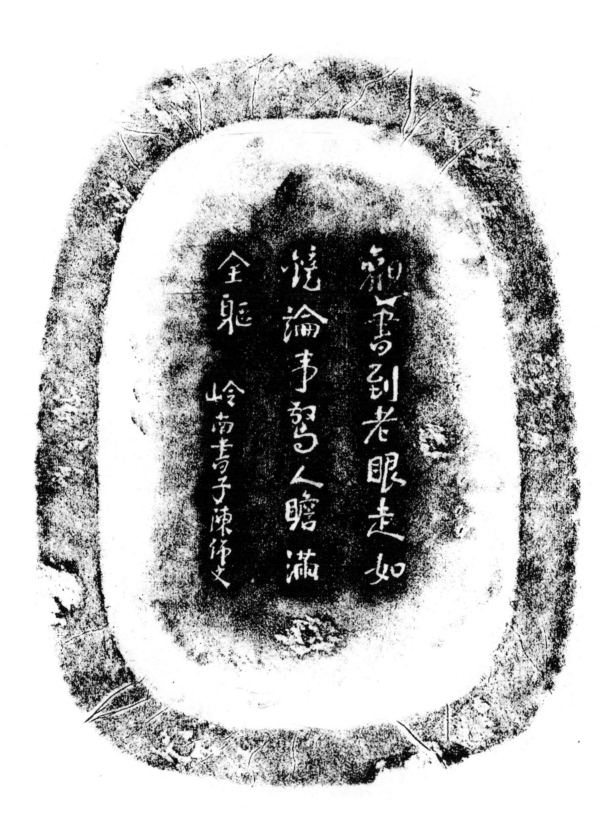

日月爭燦硯（二）

面銘　金樽美酒斗十千　玉盤珍羞值萬錢

停杯投箸不能餐　拔劍四顧心茫然

欲渡黃河冰塞川　將登太行雪滿天

閑來垂釣碧溪上　忽復乘舟夢月邊

長風破浪會有時　直掛雲帆濟滄波

文德作硯

楊棟波書勒

楊棟波

背銘　觀書到老　眼光如鏡

記時　康熙八年秋

論書驚人　膽滿全軀

冷葊書子　陳偉文

此硯為端溪下岩石就硯堆勘硯堂為火圓墨海及初月

其硯相肖呈日月爭輝之形其上至圓刻虎圓三間左右各刻

覆就頂端刻珠至三就戲珠之勢畫圓三中圓凹下墨另一墨

海別饒風趣此式為明海之際習見與披雲窩藏硯大小簿

硯面背兩形并畫同

康熙八（己酉二六九）年距今已三百餘年

拓本為小兒玩于尸所製

冷翁　記于風妹盦畫

明刻紫玉方渠端硯

全硯呈長方形，多隨形開陷刊邊方渠外硯行，尺寸約計為二一五×二二五

×三公分四邊各約為二五公分。渠內寬二五公分，中為硯堂，之上鐫山形島嶼

硯面四邊中央鐫隸書道岸上鐫篆字左上鐫樂字各一

王字令讀，成道岸樂長樂道之詞三字筆力勁健圓熟道岸之

右和圓形印一方篆文為江上其左和印二方篆文外史兩印文令讀即是江外史

岫嶺長子下刊印方篆，左樂字下刊印方篆文，左先兩印令讀即是

左右兩條如楷書一行兩緣令讀名楹一幅文曰

笠克光下緣鐫橫庚午參正月始女青道人箋在光三字其左和印二方曰太幸

大左兩條如楷者一行兩緣令讀名楹一幅文曰

樵歌一曲眾山皆響　松風滿耳寄蟹爭流

硯背上段浮雕用壽字鑲約九公分橫約八公分其下一行書四行隸書文曰

身行墨墨堂天下　名在月壽石宝中

其左刻篆文約一方文曰太平

笠氏与容人李太辛硯江公外史始青進人婁順治進士容鄉史善書畫

姜宸英江士鏡何悼綺四大眾著有書後畫籥等傳世

歸樓笙著書後畫籥各唫五千言然通篇為駢體文叙述宜而前蓋

夫此後或未必有來者並其論述雅潔行文清新敘事切確修辭

簡約苑就文學觀點察之亦為上乘之作不遜於韓柳

雪翁　永修風雨盦

硯呈長方形以公分尺度之縱三一‧六橫二一‧四公分硯面上緣偏右橫刻

楷書五字曰鴛鴦福祿⊙其六琢鴛鴦於左以進花荷葉於右篆文

琢草書聯語曰明心眼田門正垂千秋篆文查氏印一方其左兩角圓邊篆文三

字曰永清下緣新刻康熙甲戌青製署篆文仲韋印一方於左兩角圓邊

之邑葉硯面中央及六琢直徑九公分之大圓為硯堂其上琢敧公尺半圓架

弦月形為墨海曰目申偉之態氣勢壯闊

硯背凸半私行書三大字曰澹遠堂左右端升畫升之印一方下刻草書三

行書曰吾懷人品淡疏仙有臺又章瀉如玉再下刻行書四列十四言

曰兩岸涼先荷葉雨一遷香風遂藕香敷曰畫升及聲山?

查昇海寧人字仲韋號聲山書畫皆曰澄遠堂查慎行繼子康熙進

士官少詹事精詩詞書法有澄遠堂集行世

鐵函齋書跋請澄遠堂所藏聖教序雖映拓然有光

字雖曰采本原拓號食多一氅則取自唐本文合骨何以添五字亦非

貴人所書卷一又卷二頁五有諸字出處之說解

我恒山人　記於風雨茫懷盦

問亭

康熙　輔國將軍博爾都用硯

硯型為長方依硯紅絲令尺度之縱三三立橫二五高四公分硯面上殿鐫

飛就乘雲面墾狀雲端公服狀日橢圓頎見意趣其就亦頎特異其尾

筑左岐分參田其趾三尺其黑彩雲映日兄父肋六十之美工縷教真畫天字曰問

亭左新朽生藏硯四楷字面六為篆文又小凹一方左緣利楷書聯語曰游懷天

地外品味持書間其上利篆文方凹一方曰轉國將軍硯面中六而鐫琢為硯堂

吸墨海硯堂呈方形縱二三五橫二三令呈墨海為橫代楷○繼四橫十四公分

下緣利楷書十三六字曰火清康熙四三年秋九月製左小鐫篆文印一方曰問學

硯背孔半韻楷書三天字曰白燕樓下利篆文心賞珍藏凹一方

央夜左右殿刻隸書聯語十四字曰

千古文章傳義道　一堂壽友樂天倫

其荔草書聯語曰星月雙府雲霞五色詩書三味山水八音署曰

勾燕樓主博爾都題

康熙四十三年歲次癸未西元○三春恰為三百年

博爾都滿州人字問亭號東皋漁八父火文書宗回国裁

草堂勾燕樓等著有問亭詩稿勾燕樓詩等

我恒山人記於風雨盦

齋　　慎

大

欲正人心
引為己任

明
藏

庚興四十八十五月閏之晟泉

硯呈長方形依視紅公分尺度量縱長二一橫二二厚四公分硯面上段

中央稍凹隆起如意云左刻引首二大字曰

慎　齋

下緣為寶塔下段形狀之凹作墨海縱四二橫九下橫十三八公分並刊隸

書八字曰欲正人心引為己任左列篆文离之鼎即二方硯面背下段

鐫直徑二〇五公分之火圓為硯堂下緣刻楷書康熙四十六年五月兩

之晟藏二字並篆文尚吉楷圓於一方並右兩角各刻引書二字合讀之

曰曰府珍藏　硯背上段刻隸書天字曰

靜　居

其六刻隸書老子言聯惟一聯之末尾失刻文曰

四山相對浮嵐語　一水長流自有口

署曰之縣書之篆文慎齋印一方

康熙四八年歲次己丑(西一七〇九)

禹之鼎江都人字上吉亦作尚基(尚吉尚韬)號慎齋

康熙時官鴻臚寺序班內廷供奉精肖像畫當時之名士達

官貴人畫多多出其多筆

霍翁　記于風雨廬

葡萄奇趣紫玉硯　217

導雅堂

大道直如髮春
日佳氣多五陵
貴公子駸駸鳴
玉珂

道光十九洛陽趙圖

葡萄奇趣紫玉硯

硯型仿平瓦形以瓦背為硯面以瓦面為硯特用硯之反覆之

縱三五橫吾之厚一五公分以六硯面孤反兩橢四刻草書各十四書署款

楷書四字篆文印一方不楮刻時產及藏者名號共十三文篆文印一方中央

偹此平刻雙鈎隸書三字硯面之段此鬧葡萄大葉三支葡萄兩小串三大

串此松鼠一使正在偷嘴硯堂卧出凹形葡萄特大葉為之左上人籐條圍之

為黑墨海橫圖頗有意趣及其創意

面銘　奇趣　自得山中趣

康熙四十八年秋月畔陳和彥藏

葡萄奇趣紫玉硯　219

山中夕陽

秋色滿於金号　淄瀑時溧玉石門山

湘江海虞 〔印〕　揚　流水落花邨

硯背上微橫刻楷書三大字其兴和楷書姿字二十署款六字篆文臥一方

辑雅小堂

五陵貴公子

火道直如髪　春日佳气多

雙二鳴玉珂

諸光義洛陽 〔印 趙之謙印〕

陳邦彥　远海寅人字世南號鲍盧書寀四春

暉堂康熙進士陳元龍從子官禮部侍郎精楷書署鳥

衣杏春駒小譜等

儲光羲虔兖州人開元進士官監察御使安祿反陷手賊

逃出蓋政論詩文等據前賢所記總凡百卷今僅存詩集五卷（或

謂（卷）詩類陶潛之閒模所致雅之韻味置於王維畫洗燃之間当

其逸色河嶽英靈孫会诗洗燃之氣

據硯面所記本硯三主人初為陳松彥陳氏歿後人未善珍藏流

傳道光閒為趙之謙氏收藏故其硯背有緒維堂典備詩之刻其

實一切物事無不聚而散三而聚本硯自難此恨

霊翁記于風雨盦

紅雨軒

雲開天地色
日照山河春

蓮館清吟紫玉硯

硯呈長方形吶通五公分尺度之縱三三·五厘米為紫

硯面上段中庋浮雕蓮出水芙蓉圖二葉左下石眼枝星东升旭日之狀

再在硯楷書三大字曰

蓮　館

其下刻楷書小字十六字曰

留與汝即黑云封汝等石以汝為田一以以逢年

硯要不角刻康熙壬辰　高士奇識八字及篆文高字印一方

在六角刻篆文江粵珍藏印一方下緣刻河葉蓮苞硯見硯面甲央六上鋒縱二横二

〇五以荷葉狀為硯堂右上鋒雁六横十五公分之四為墨堂海乾硯面整體觀

其橫成一幅活而不活之芙蓉圓意趣頗佳硯附刻篆文三大字曰

末朴菴秋地名考略處後日記拓岸行紀江村消夏錄書畫

總論詩文集清吟堂集等另編錄編珠及補續各二卷共六

卷校編珠為隋時杜公勝仙錄流傳至明散佚其為高氏為

之輯補另作补及編各二卷共四卷

栗翁　記于風雨盦

安歧藏硯

安歧藏硯　安氏天津人字儀周號麓村居密
曰沽水草堂書室曰睿書廬康雍時曾住淮南
監造工作好養樂祉江淮間貧困之士多受其
助精文物鑑賞收藏甚豐聲名籍亦工筆有
墨緣彙觀錄麓村古董錄百余一塵賦等

銘一　雅言詩書執禮
　　　益友直諒多聞

二千壽　墨緣彙觀自序謂忽二年及六十陳后山有
言晚知詩書真多得欲悔歲月來無多余雖未

悔然未敢擬米家書畫史及清河書畫舫時在乾
隆壬戌（西元一七四二）七月十二日觀其所述物碓此時則年
在四十在矣为出生於康熙丙戌或其稍前至雍
正時遲職遂歛翰墨自娛或謂墨緣為的汪由敦所
作據光緒元年伍紹華跋墨緣増寶非汪作惟不
知究為誰氏之作也兹娛據伍跋認定墨緣為安
氏所作最审以俟賢者

銘一搞於硯頂亦在右兩邊中央之上刊儀閣之印二方下
刻花草銘詞蓋取自論说自勉二人並佳至其書
體空為硯之安氏所作書棣法功力頗深就其顯示之

神恬寧墨書者之年為在五十七下

銘二聚指硯堂不在左而邊書體遒勁壽時為之

末筆隨方取圓乔己於筆書之媿書體之距可見

其功之深度與人品之素養

背銘

堆墨為山皆有意
看雲出岫木參心
頤公壽時民 [邊]

邊壽民字頤公號筆閒居士又號淅僧江蘇山
陽人遂溝諸生精詩詞書畫善繪蘆雁民畫等
為淮父高士

背銘三行共廿四字意境甚佳六頗可觀工□刊

刻粗糙邊氏歙粗書畫其書不宜如此呆滯

面銘三佛法无邊

刻於硯堂之下緣就其書體窘曇宜非安氏或

邊民所作盖後世收藏著之匠一所為者

硯堂刻為天地四方六角平每塑為橫披四

方裰同時期他硯形都突出

拓本為小況若甲所翻者

我順山人漫記於風雨盦

望秋紫玉硯

全硯爲方形此硯於公分尺度之縱長横大公分三公硯面爲

鐫仁書三字曰望秋之於三字間以昭明查二字共六鐫山水

圖一幅若緣仁書五字曰春歸花禾落下刊珍玩三字左緣刊引書

五字曰風輝月常明加公熟半麽二坐下緣轍刻人坐五味四字篆文

逄人凹緣稙之墨海其硯堂丘鐫爲立武植○上爲書海中波下爲硯

堂硯背刻引書聯語十二字曰

洪氣先於義集　壮志原爲求仁

署曰丙寅年冬月　及篆文風翰沁一方

丙寅爲乾隆十二（西元一七四六）年

松鶴延年暖壽硯

硯形略呈方形以公分量度縱三〇橫二三厚二五公分硯面發下段

以鐵松鶴圖左鐫書雲舞月圖二中月形凹刻為墨海中發下段

為硯堂硯背鐫四十字銘文署款十四字鈐印一方

望君佩水調指子溪沿巾堤島投何處口山空向久

長江一帆遠落日五湖春誰忍六洲上想思愁口嶺

仿唐詩　戊子年冬

傅中

戊子為乾隆三十三年西元一七六八

傳仁仲未詳

塞翁　記于風雨飄懷盦

華嚴經如來現相品偈

顯示能方諸佛海化處

一切迎逐生海冷為以料何

照尊毛孔之中出化雲

此則普照十方逐之化

若風開顯令此佛提學

無群佛守往來諸地也

教化成軌諸星生神遇

自在無逐量一念皆於

得解脫之

山馬者人書
乾隆己亥秋

紫玉養心硯　239

紫玉養心硯

硯型與黃道周硯同為仿太史硯式者縱三○橫十九

學六公分　施於形　開製材所用形彫刻技法圖形製作時地等與黃氏

同硯同或為圖人之製作硯面上段刻菩薩經妙現相品偈曰

頌示能方諸佛海化度一切理先海令成如來覺編照興尊元孔之中出

化雲光明晉暗指十方慈愍覺化者藏同曼化令趣善提淨無礙佛皆諸趣

中教化成執請群先神通自在無邊意一念此分得解脫

乾隆己丑秋　山舟來人書　□□已三方

硯面下緣刻海波瀰大乳左兩緣各鵠海島一便相向騰躍中及下

段刻為署海及硯堂其尺寸等與黃氏硯同

硯背刻楷書四大字曰

佳硯養山

乙丑為歲序當乾隆三十四年

山舟梁同書字梁氏錢塘人字元穎又字山舟號位翁新書父

書窗曰頻羅菴世孫山舟先生父詩正乾隆舉人選庶吉素

官侍講率年九十三歲養詩書著頻羅菴文集直語補正毋貴森途說等

梁氏世系→梁文濂→梁詩正→梁同書

三代詩文

舍曰 一門官宦

山舟翁 記修風雨盫

君子比德紫玉端硯　243

明於君子比德紫玉端硯

硯面鐫為門字型略差長方狀開樓頗儲徹以現引

公分尺寸之為三三×二〇.五×三.八公分門楣橫鐫篆文四大字曰

君子比德

無款及署名下緣橫契楷書紫玉二字

契緣外行書一引文曰縝密以栗乃玉德之一署少勾唇

士芸篆條記二方左隸刊行書一行曰尋偏旁推敲書六難也

硯背中央後公鐫為條幅狀曰

款曰西齋芸篆之印一方

厚卿二兄屬

君子比德紫玉端硯　245

翁方綱大興人乾嘉時之書法兼曾著蘭亭考有考壽之然

樣本硯舊刻之搨彷搨甚功宜為明代中葉所鐫製後用或收藏甚多為

清代人物所沾足其蒼古之心情耳翁氏之署名藏緣為時風氣後

此增加硯之價值知本硯為明代郎和者若前錄之紫玉英等硯

以其證例也

鐵齋漫記於風雨樓圖

吉　祥

乙巳二月　翁方綱書　[印]

其下浮彫獸形开一以襯以冰雲亦頗可觀

乙巳為乾隆五十（西元一七八五）年

少為居士不悉為何如人也

西齋為黃鉞之書齋名亦於其號為塗人學左田先於乾隆

十五年（庚午西元一七五〇）卒於道光二十一（辛巳西元一八四一）年享年九十一歲乾隆

五五年（庚戌西元一七九〇）成進士嘉慶時官禮部尚書道光時加銜太

子少保調戶部為書等機處行走楷書畫菁流印宗潘而不泥潘

（序）鄉何許人英得其詳

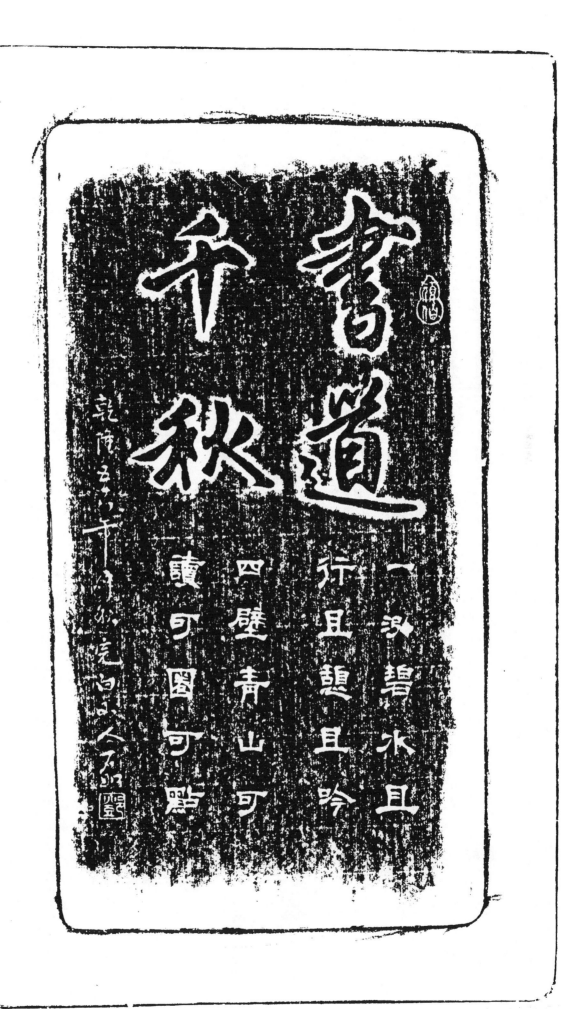

書道千秋

一泓碧水且
行且憩且吟
四壁青山可
讀可圖可點

乾隆五□□□
秋元白□□

書道千秋紫玉硯

硯呈長方形以通分之參尺度之縱三一·五橫二五·五厚四公分硯

上段頂緣隸楷書四字曰

文懸日月

左刻景物內繪烏雀一隻取日中有烏之說又刻滿月內繪玉兔取玉兔搗藥之說其間位眼恰可藉充天上刻星之狀日月之間以采雲繫之

中央猶不嫌隸書壽翁墨海光在此五書聯說及印方

窗小舫留月 檐低不礙雲

古歙

硯面中段繼直徑二·五公分之大圓為硯堂其上刻

下弦月形為墨海其硯堂含觀燗似待鳴之恩辣硯面整體

楠圖濤簡氣勢澎湃硯堂四角刊楷書四字曰

鑒石角刻篆文曰廉仁左角刻篆文守素軒印一方

硯背大段刻引書買字曰

天道無私

書道千秋

於荊山此一方文曰頑伯下刊隸書十言解讀曰

一泓碧水遠刊豆想豆吟璧書山讀可圖可點

乾隆五十八年秋 完白山人〔印〕

去歌庫仁均不誠為何許人也守素或為廉仁之書室

完伯見後跋 我恆山人凡

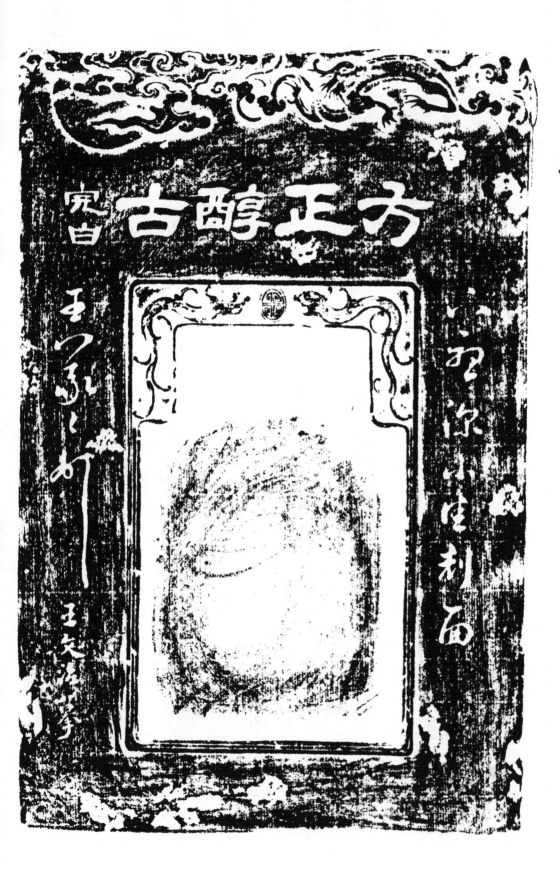

方正醇古研 拓本原大

石〈歐〉如用硯毚長名㰍字〈石如〉避清仁宗

〈嘉慶〉諱以字行改字頑伯懷寧人布衣㡌亦句

山人又號鳳水漁長書齋曰鐵硯山房㡌其硯曰

醼古方正

乾隆八〈癸亥西一七四三〉年生嘉慶十〈乙酉西一八〇五〉年卒

享年六十三歲弱齠孤貧及長遊於梅氏得觀善本金石諸

書善刻勁繹山泰山漢開母廟石闕等及國山天發神䜕而

得之史籀蝌蚪取勁其秦漢為額為匾蒼渾李陽冰城皇廟

三壇記諸碑篆法以二李為宗縱橫捭圓自謂吾篆未及陽冰

而分宗滅梁鵠以懸臂蓄介不入方長之間方氏盡力硯之劉氏作書助

腕雙鈎管隨傳持包世臣廖次流代書家鄧氏篆與隸為

神品二人分後真為妙品又草為能品又蓋其二篆以二李為宗分

書則遒麗淳質變化不可方物後人謂其書從歐入亦從書出

自成一派謂之徽派

本硯王文治氏曾經收藏並於硯堂兩邊及硯背鐫刻王

義之法書數本硯王氏丹徒人字禹卿硯舉樓遜為乾隆

進士官翰林待讀鶴書畫持佛戒據謂曾用本硯寫治般

若波羅密多心經數十部贈送同修

余于中華民國七十五年得於台北上距鄧氏置

用本硯已三百年入寶六將及二十年此後之三十年載三

年不悉其何緣島拓本為小兒若甲所製

窐翁 記於風雨滿懷盧

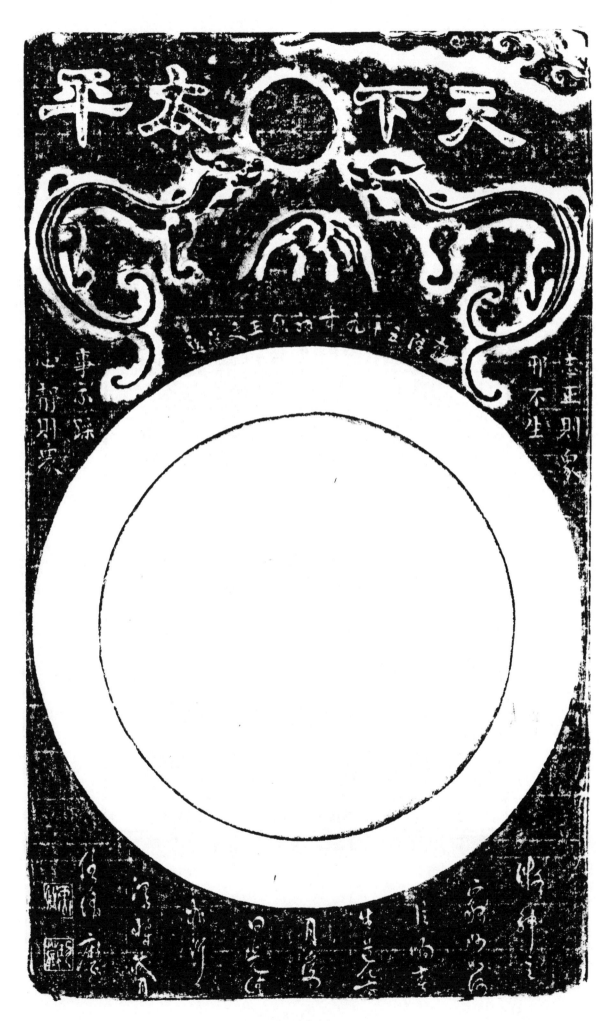

雙龍耍珠端硯　257

賞雨軒

春宵燈花幾處

笙歌騰朗月

良宵美景萬家

簫管樂豐年

雙龍耍珠端硯

硯為長方形以通⽤之公分尺量計縱三十八橫二三点四面

公分硯面上緣頂編鐫朵二青雲中央較直徑三点五公分之圓為

綴珠其左右邊刻隸書二字合讀之則為

天下太平

珠下彫山形兀立左各豎奇就一隻角以刻楷書十三曰乾隆五十九

年勒王文治題就尾下各刻楷書之合讀之

志正剛衆邪禾先　心靜則衆事不躁

下緣鐫草書二十八言曰

口神之靜妙如何

口絢春出造化口

月受日光清如許 口將歲月供情磨 口

硯背之段橫刻楷書三大字

賞　雨　軒

其下刻隸書十一言聯詞曰

蓉夜憐花幾處笙歌騰皓月

良宵美景誰家簫管樂聲年

乾隆辛丑年歲次

王文治禹之嘉已見前頁跋文

抵恆山人　池于風雨盦

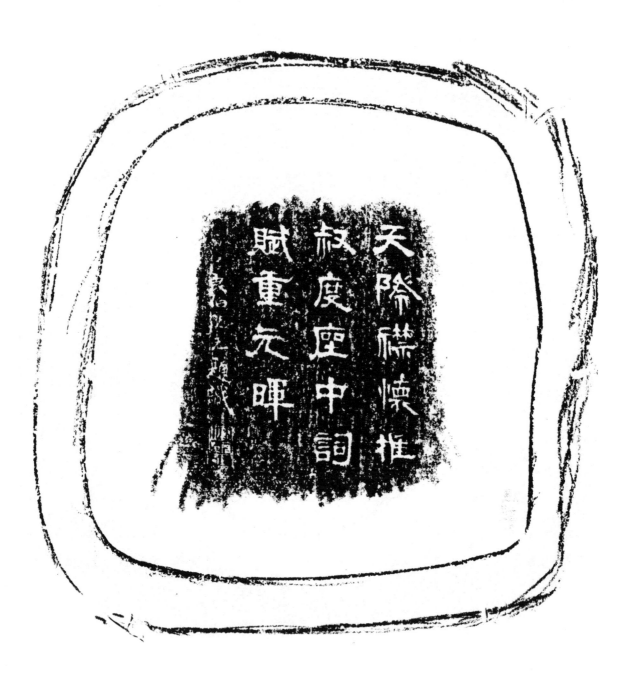

阮氏字良伯號芸臺儀徵人乾隆進士嘉慶道光閒任湖

廣兩廣等地巡撫總督拜體黑官至大學士太傅卒年八十二

歲銘於硯背曰

天際襟懷推叙度

座中詞賦重元暉

　良伯阮　元題識

案本硯材質為雪花綠端石至為稀有誠乃硯品中之珍

品硯面鵝為環取刻於碎雍硯堂之緣刻飛龍頌生動池之外緣

為雙邊八角中刻前導後擁之翻浪海濤巷為壯觀孤居兩緣刻

銘各四字曰韶光錦繡春色人間硯面曰端矯革書詩曰

好花留時明月千古遠山含笑奇書多深

山色冰深襟懷妙遠　詩必風好　心平氣和

□峰　□栢

署款上字已記右字磨損圓甚無由摧拓為何字兹用□代之

本硯於民國廿五年得於燕此市拓本為小兒拓戶所製

我恒山人漫記於流寓⋯風雨盦畫

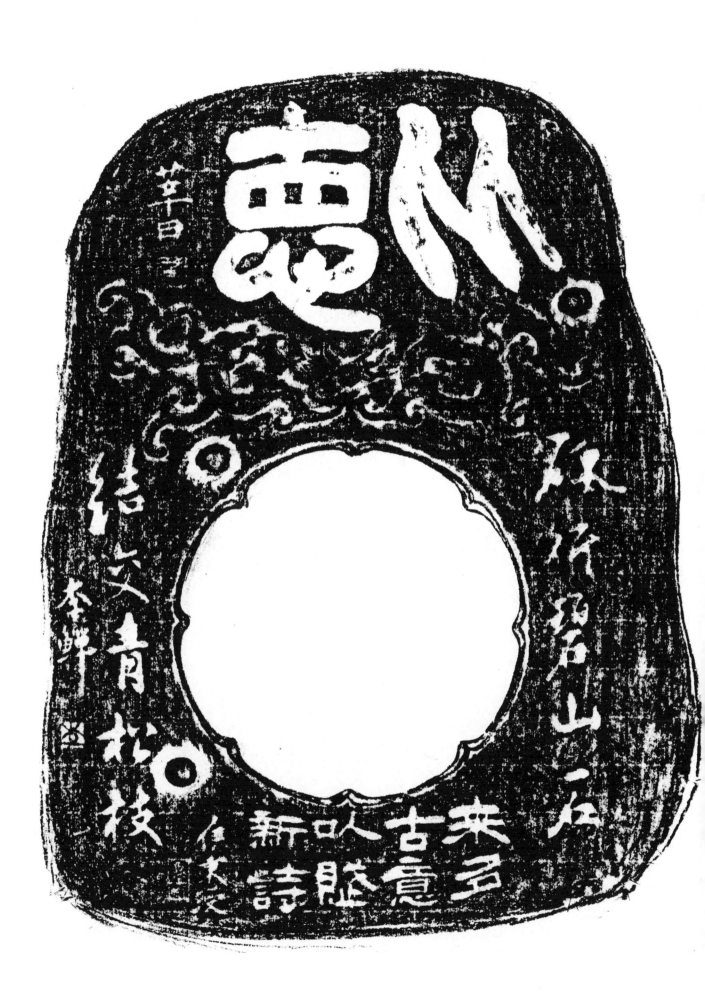

比德青玉硯　265

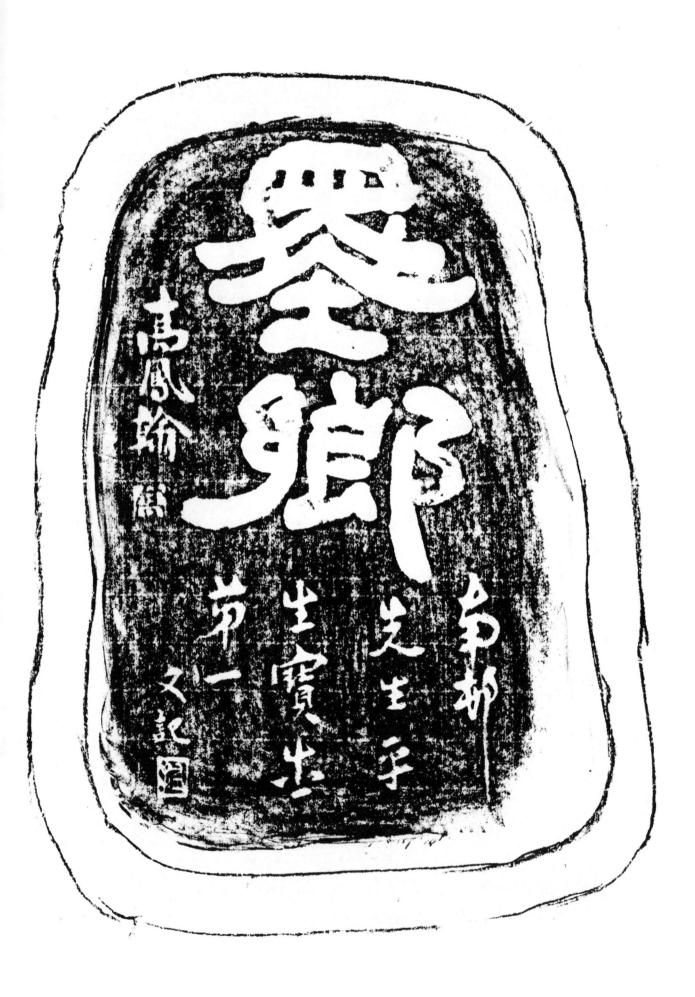

比德青玉硯

今硯花圭形以通身公分又慶之縱三面橫之二十二下二面之邊面

今硯面是青色上段項公頃全硯共三板空為出於麻子杭之美石硯頃

刻篆文二字曰

比 惠 　莘田 [黃]

石左兩端各刻引書五字合讀之為

砥礪碧山石　結亥青松枝　李鱓 [李]

下緣刻隸書八字橫讀曰

來多光惠以賦新詩　伊東綬 [昌郷]

硯脊上段刻楷書三大字曰

吳秋行書四行四句跋先生平所寶　先又記

黃慎字恭懋福建永福人號市草草齋士硯齋康熙舉人

官四寶昀今善詩文書畫著有草齋集秋江詩集等

李鱓興化人宗楊道人康熙舉人官今為政清

簡逆火夫羅聘城守藝洋涵館善詩文書畫

伊東綬寧化人墨乾隆進士官揚州推官書室留春草

書畫畫書波命舉著留春堂集

高珮未詳為何朱之名號

高鳳翰已見前跋

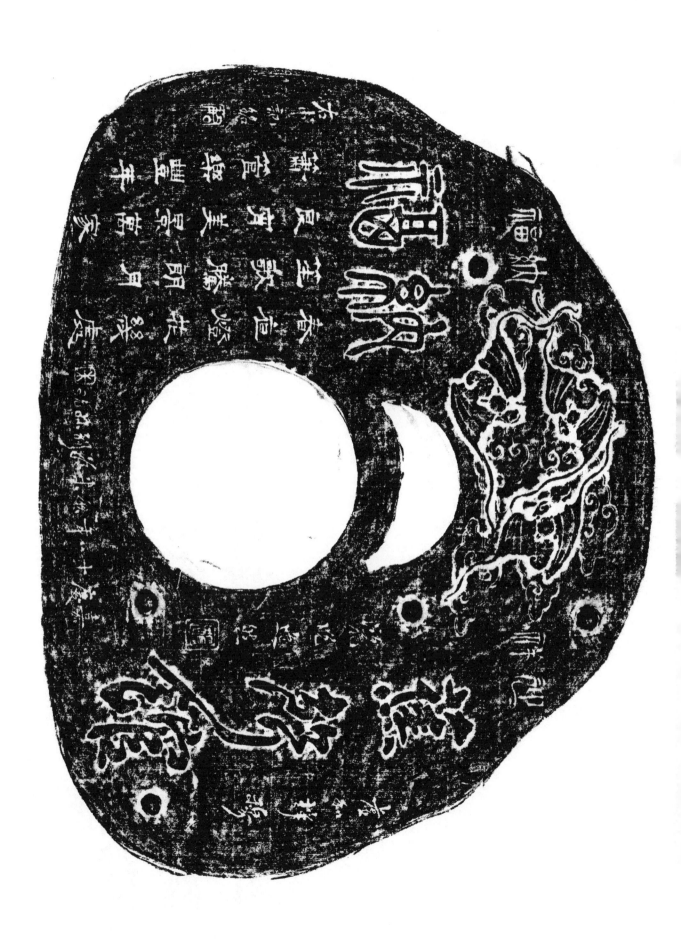

硯座是一南橋圓鴝眼五枚是五星聯珠之態以現刻之　蕉聲館五星聯珠硯

今尺度之縱為三〇五橫七二四八三元三厚三五公分硯面頂端鑄

三幅俱長姍翱翔於硯端九字刻篆文延祥在加納福畢在段

刻行書三大字曰

　蕉聲館

其荒刻行書五四字會讀之為

　參和淨綵灑脫逸然

左半刻篆書二大字曰

　納福

其六刻隸書二十二文聯語曰

蒼夜燈花幾處笙歌騰朗月

良宵美景爭教簫管樂豐年

杜甫 記銘

一緣刻行書一字曰

嘉慶十一年秋朱為弼珍玩

中央刻真楷十四份之圓為硯堂其上約寬二三公分處十約寬八公

今其弦月形其之四為墨海

硯崎玩端鐫隸書三大字曰

誠 則 明

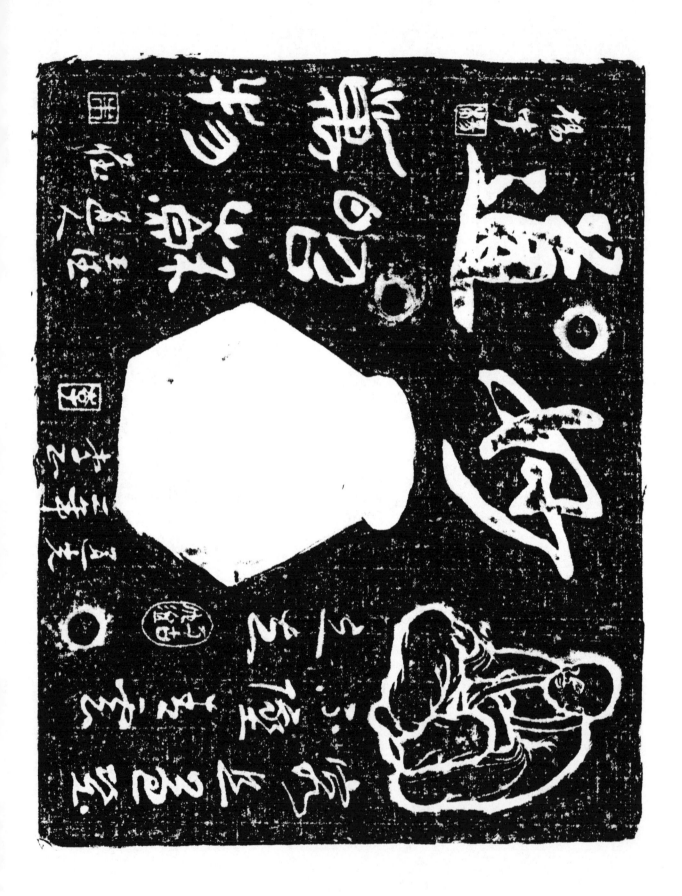

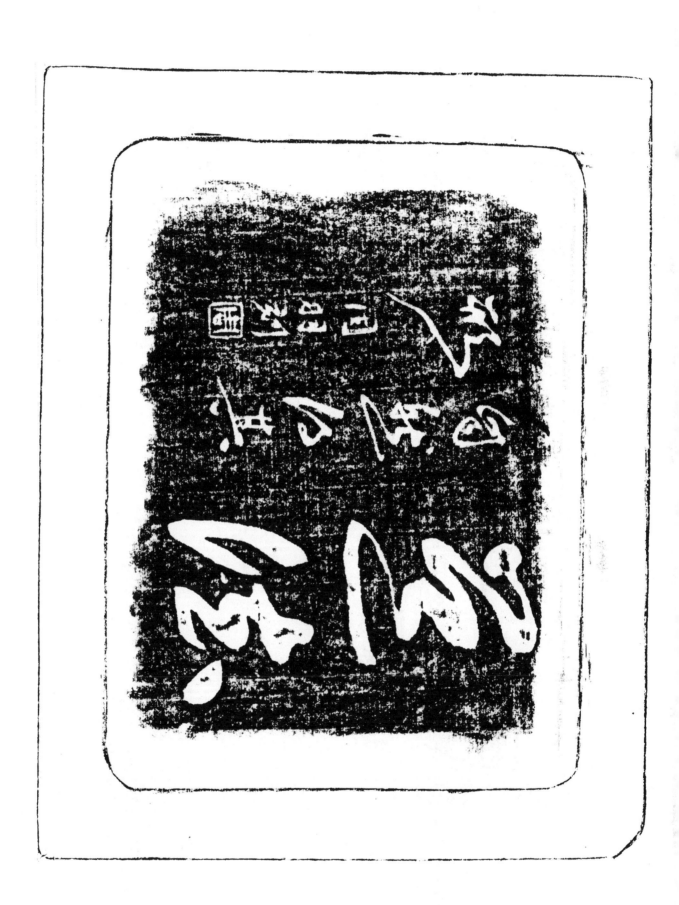

妙道紫石硯

硯型呈橫臥方形縱二三.二橫元字叁分硯面抝凸刻

漢坐禪中央偏左刻楷書二字曰

妙道　　楊中〔楊〕

抗緣刊引書十字曰

翁且益墜天墜青雲之志〔萬古〕

左緣刊照蘇蜀物　三德道人誠〔朱〕　下緣刊道光二年李正〔李〕

硯脊刻　道德　其下刻　自必得其形用羽〔圓〕

楊中用羽李正三德道人等均不詳其何如人也

靈翁　記於風雨盦

九字刊尊畫十四字曰

正是江南好風景　落花時節又逢君

朱為弼休寧人　包世臣

朱為弼休寧人字又甫號蕊臺書室曰潤閣蕉聲館

嘉慶進士累官漕運總督著蕉聲館文集積古圖釋等

包世臣涇縣人字慎伯號倦翁晚年僑居江寧書小卷遊

灣嘉慶舉人官新喻松令著書留三成一家言乃漕務及兵書等

安吳論書四種傳世

接硯背止是好雨留見於李公詩

覃翁　花於風雨盡

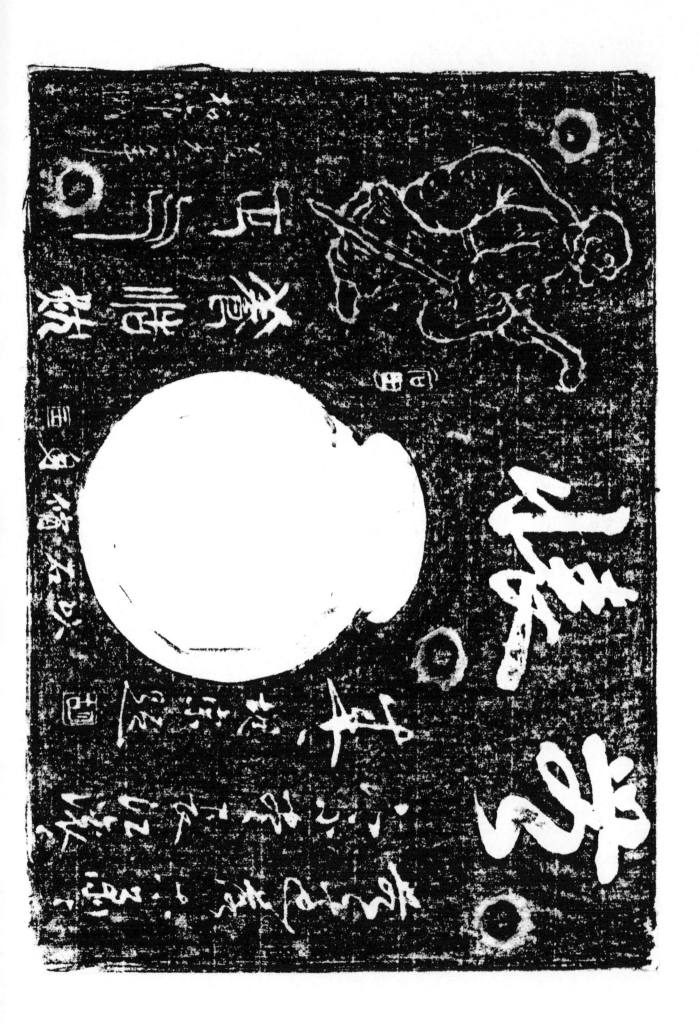

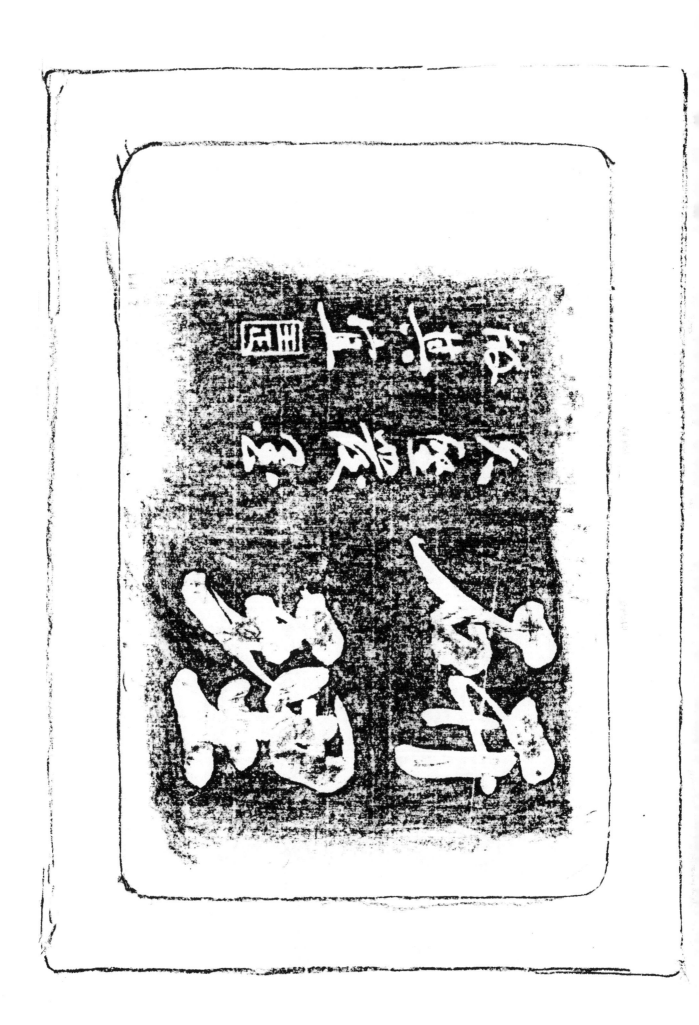

無懷紫玉硯

硯型呈橫八方狀以現扎分炎度之紋二十四．三橫三十四．六

公分厚三．五公分硯面現淡白眼四枚計右上二左上各一枚九上琢草字二囲

此芳 懷

其左場【圖】以二方右上刊羅淨引禪【圖】一幅頻數傳神九緣鑄筆於七言聯

無邊落木蕭蕭下不盡長江滾滾來 胡崇題【胡】

左緣上段刻篆文五字下琢楷出四字曰

養浩然正氣【柏常囲】以身修身【囲】

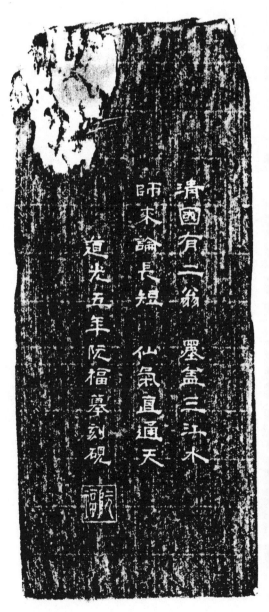

涛國有二翁　墨盆三汁水

師宋論長短　仙氣直通天

道光五年阮福墓刻硯

元院福藏硯　院福阮元之子小琴署齋有孝院藏

疏補注遺為古金石錄等傳世

硯型為大支硯北何貿為紫坑右面彫陽門傘形項刻

海濤於側契阮氏五言四句及題款

湾國有二公頌　墨蓋三江水

歸來論長穎　仙風直通天

道光五年　阮福摹刻

糍曰小翁擬稱其尊翁及阮元公翁氏方冊三江水

蓋指長江淮河黃浦江此三江近於徽徽

者於或稱廣東之東北西三江頌揚硯質之美也

余乃得其雄渾遒逸乎（乙酉西一八二五）羊距今

百餘年矣

左側刻丘洞神品四峰，約三心分半書

體遒美傳神峰肉血筋脈圓融勁挺一可

獨珍品數譜承啟軒鑑識檢承啟軒之稱

見於此平榮寶藏硯之數曰承啟軒鑑識

者楊斌殴承啟軒乃揚斌書室之名其人知為

榮寶齋之鑑定人員是本硯為阮福暲自榮室

齋之宗硯就硯此審量滿清一代尝無太史硯此之

刊識而太史戈之則鼎盛於宋代其武服唐時之鳳池及

風字硯式上洞為硯石之產地為北宋所開採石質溫潤潤紋理細膩乃硯材之上品本硯兼具諸長足有火捺痕等為端石之上品

背銘刻引書曰宜畫三字書體頗佳神韻而新有唐人之書風款題董世文不詳其何許人也抑或為原初之用硯者歟可由和尚詳其故本為小兒弘尹所製我慎六人漫記

清刻永年紫玉端硯　285

清刻承年紫玉端硯

硯呈長方型以今通行尺度之為差×二二五×三四公分

楯高十四點五公分 左右兩榜各為五.五公分 硯堂與墨海間鑿一

回望之鼇狀 獸丑橫縱為一八×二五公分 楯頂契楷書二大字曰

承 年

二字約九五×一○五公分 筆力勁健筆勢奇逸筆意誠港庄帝楷

署搞此二字及篆文之謙印一方八緣于篆書四文曰

可 利 天 下

結體遒笑媚具二摩之筆法愉秋字誤契為从人不苦所懷

左緣刊行書兩行曰廣 一勺千箋壽 文孝之 可段久 己未二月 曉村

余於二印及硯刊引書兩行曰故人遺我一片石琢硯築池舊德時寫雲山

硯田五色 同治庚午七月天石堂的一方 硯背契刻篆文二字曰

真硯

其左刻草書二行

趙之謙用硯 趙氏字益甫號㧑叔又貌悲盦 初字冷君晚號悲盦夫窩

會稽人於道光年（己丑一八二九）梁於咸豐

九年（西元一八五九）三十一歲成舉士曾任南安縣令為政為伏兒金石壽光精冷作人作品妙絕

毫奏座後聲名益彰傳世作品有悲盦路多稱

盦翁漫記於風雨卻盧

初起早先步此坑到此銀辛開
硯嚴硯石經辛傳四海坑嚴為
舊代代耕

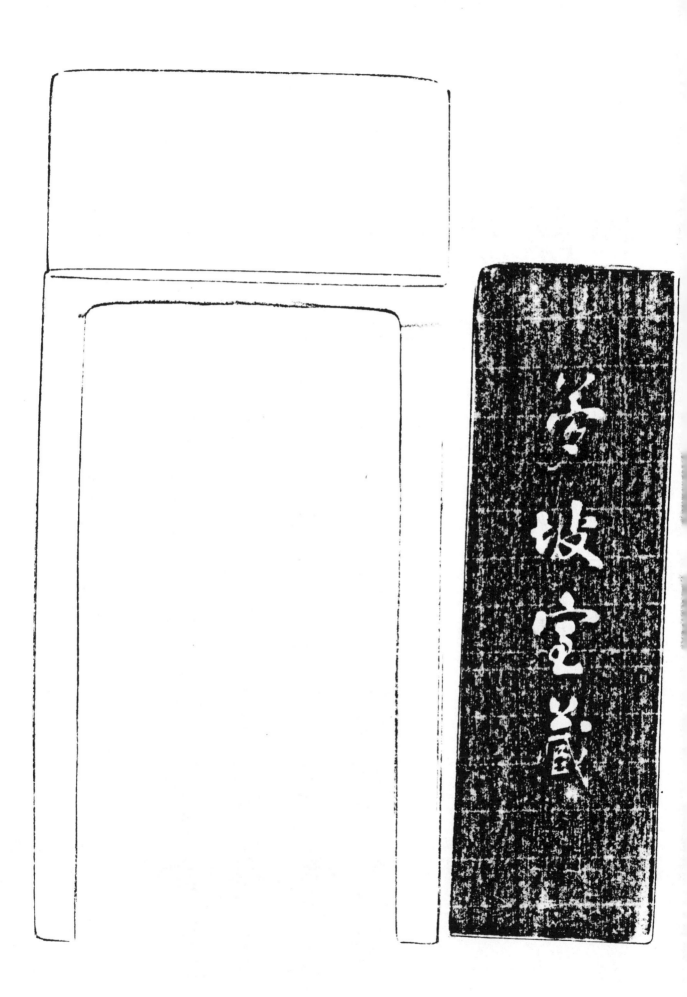

夢坡宦墨玉端硯

硯型取自宋製太史硯代硯材出於欄柯山之宋坑硯

美墨玉光采爛目冠華絶世為硯材之極品以現行之公

分尺度之縱長為二十五．立橫寬為十五．五高八．一肉厚四公分

硯面頂端緣為墨海深為一．五公分餘平坦潤澤之硯堂

硯堂中心呈淡紫色

右側鐫榜書四大字及篆文六字即一方

夢坡宦藏

［印：海內翰林第一］

左側鐫小字楷書三十六文其左刊紀事及署名兩行其為

先室篆文於一方炭文曰

新起旱先步此坑　孔此艱辛開硯坑

硯石經辛傳四海　坑巖為田代二耕

光緒八年竹高嶺朱坑產採第一居

賴照湯題勒詩於坑壁處　豐園居士題

夢坡藏之名為烏稅因廣雲之書室圖氏曾編錄夢坡

賴照湯　不詳其何如人也

先緒為廸陽德宗之年硯六年歲庚為康候西一八五〇年

審獲古編十三卷餘則采詳

按硯左側的契四詞見於前錄之三福天申硯之背文其署

名為栾文均文詞與相同

俞樾鴻德鴻人字蔭甫號曲園道光進士書家曰眘在

堂茶香室第一樓石台仙館等窩河南學政曾時有贈俞

北緣（之洞）之稱為近國樸學大師影響後世甚大光緒三十二

年起世時年八十六歲著春在堂五百餘卷

檢道光其得三番年俞氏卒於光緒三十二年歲次丙午（西元一九〇二）

上推八十六年則俞氏為生於道光元年俞氏咸進士其年末（俞）三十歲

宜曰天賦英才斯其為一代大師

我恆山人　記于風雨滿懷盦

（一）硯藏昌世徐

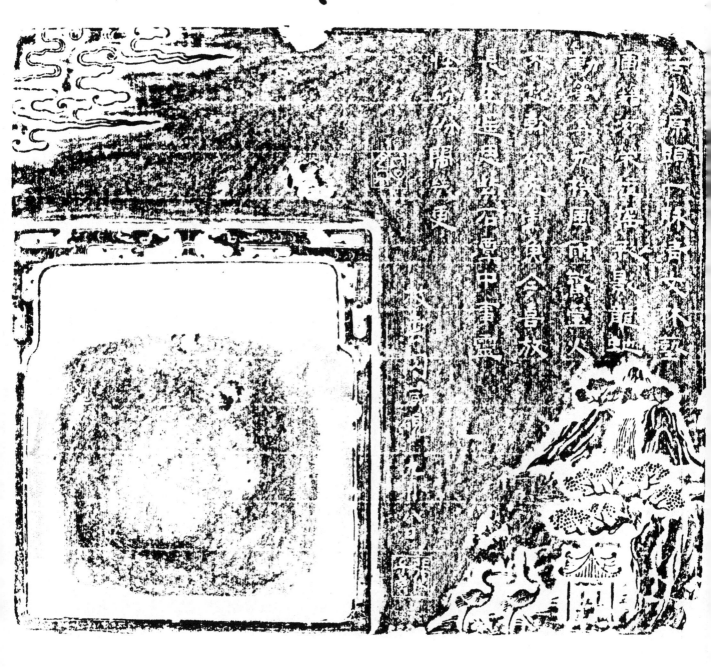

水竹邨人藏硯（一）

水竹邨人為徐世昌之號徐氏出先遜

清咸豐五年（乙卯西元一八五五）卒於中華

民國二十八年（己卯西元一九三九）六月五日享年八十

四歲徐氏幼年喪父寄養於袁世凱之叔

父緣斯咸年後遂為袁之郤特三十歲（光緒

十二年丙戌西元一八八六）登三甲進士躍官東三省總督

郵傳尚書軍機大臣等清亡任袁氏國務卿民國

七年北洋政府選為弟五任大總統至民國十一年

六月慎奉歏後離職隱居天津英租界

徐氏率卜五號菊存又號蘭人晚號水竹
超人石門正人被齋主人東海居士等室名退
耕堂海西草堂歸雲樓寶堂等時人稱其為
文章魁首總統詩人翰林總統文流總候等
其普述之要者有百東三省政略退耕堂書大為
幾輔先哲傳將吏法言鴻儒學案等傳世其
閒尤以鴻儒學案為巨著洵為代以來四千餘來主
學說流派研究鴻代文史之重要典籍徐氏平
所作詩文五千餘首楹聯等餘首之尚成帙引世
其於書畫深得三昧並利引水竹超人臨慨名門山人

臨帖〇晴風露日四种〇昌等最得好評所收藏

之古今端硯除各予題識之輯為百硯譜利

紅於之〇十五年徐氏畢生作盡身作品超越前

人昔愛世人走硯

硯面兩公端青雲飛天〇左方橋門穿代式方形

硯堂歷世初張子良氏銘文下刊魏三青山愁三句

雲山中端一山神廟頗有天外之意象硯鑴徐氏

硯銘曰

靜中念二可使天鑑

不若使會一可鑑

叔道子何如人也柔之知也

鬌子良何許人英得詳歌刊戊子月冬夜九月八日之

記亦英能推知其時代就其可製硯謨搬察或為退

休之官員或為有力之富貴人新无得知也披雲閣金為

其書室之名若敓其之為為鈍讀詩書之儒者

僕逃筆先後收得水竹栘人藏硯四品略皆儒梁明時

期之方硯拓本均為小兒去尸可慰

我恒山人漫記於風雨盦

吾取叔薿子之言

以銘吾硯　水竹邨人

本硯就其形制比較推勘寔為明代先產石材

出于羚羊峽南之老者質細溫潤後予良披雲

閣曾予珍藏兹銘指硯面

活冰涼頭一脈湧

文林藝圃藉滋潤

旗搖彩影就蛇動

筆奇充機風雨驚

螢火來慈棒欲死

蠹魚今喜放長生

遙思鬱石潭中筆

靈怪紛二新幾更

戊子月冬

披雲閣藏硯　九月八日

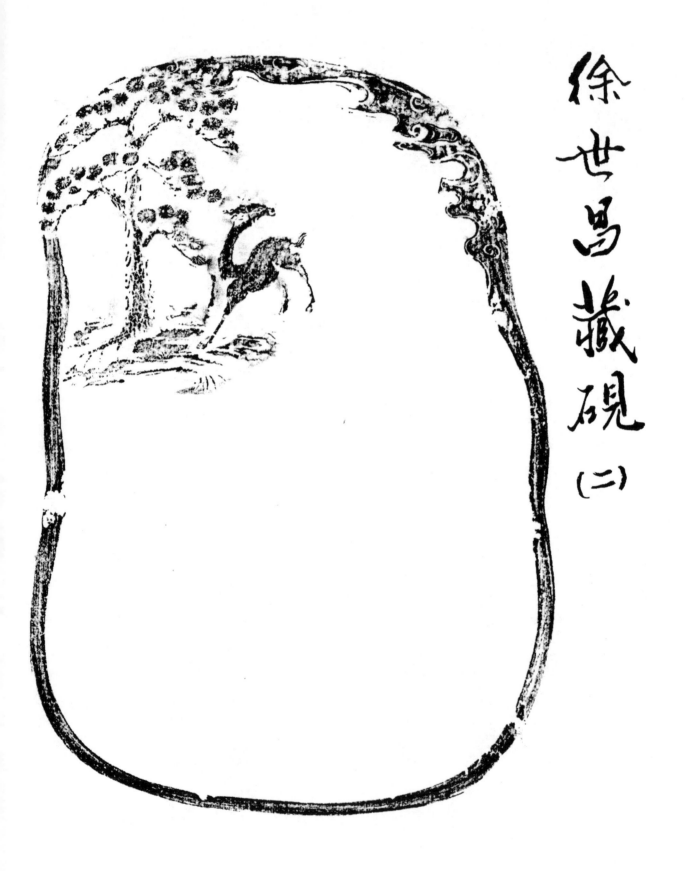

徐世昌藏硯(二)

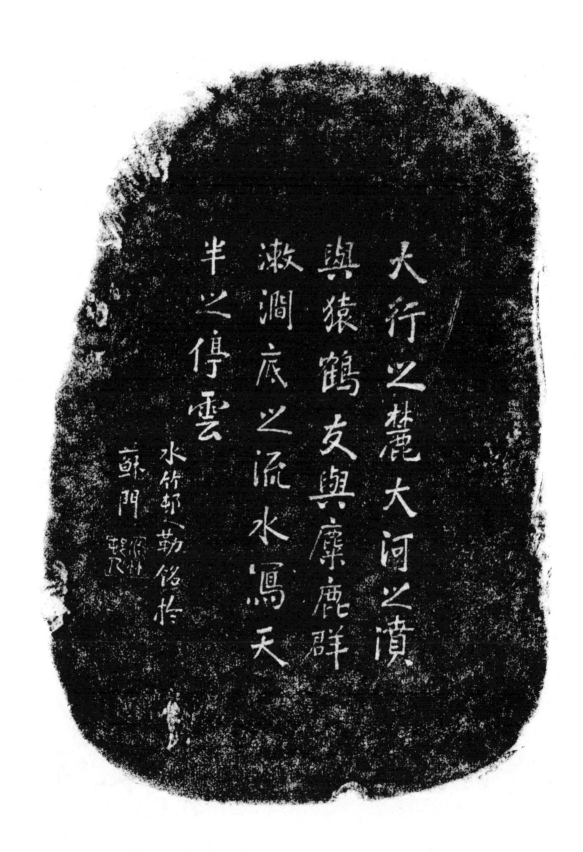

太行之麓大河之濆
與猿鶴友與麋鹿群
漱澗底之流水寫天
半之停雲

水竹邨勒銘於
蘇門題識

水竹邨人藏硯（二）

硯面古上鐫松鹿圖一幅鹿昂四首遠望之來

時晰之意境為新簡明古為墨海餘為硯堂與盦一軌

宦硯之製式同与為北宋時代所製徐氏貽作銘文鐫

於硯背其銘曰

火引之麓　火河之濆

與蕤鶴发　與麋鹿群

漱澗底之流水　窒天空之傳雲

水竹邨人　勒鉻於蘇門

璽翁　記於風雨盧

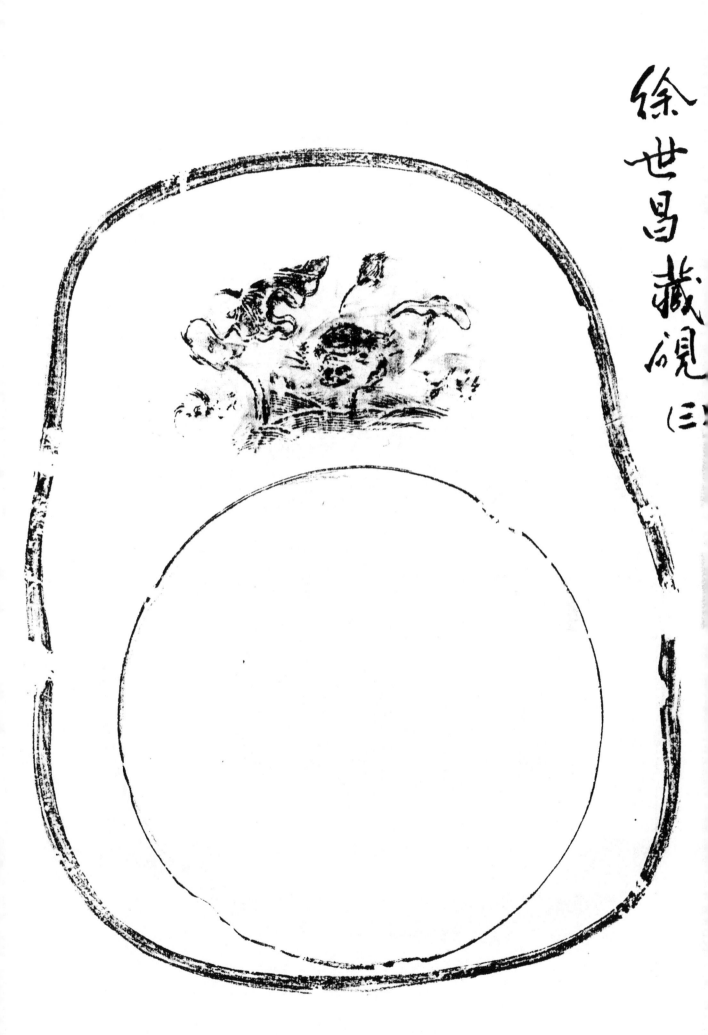

徐世昌藏硯（三）　303

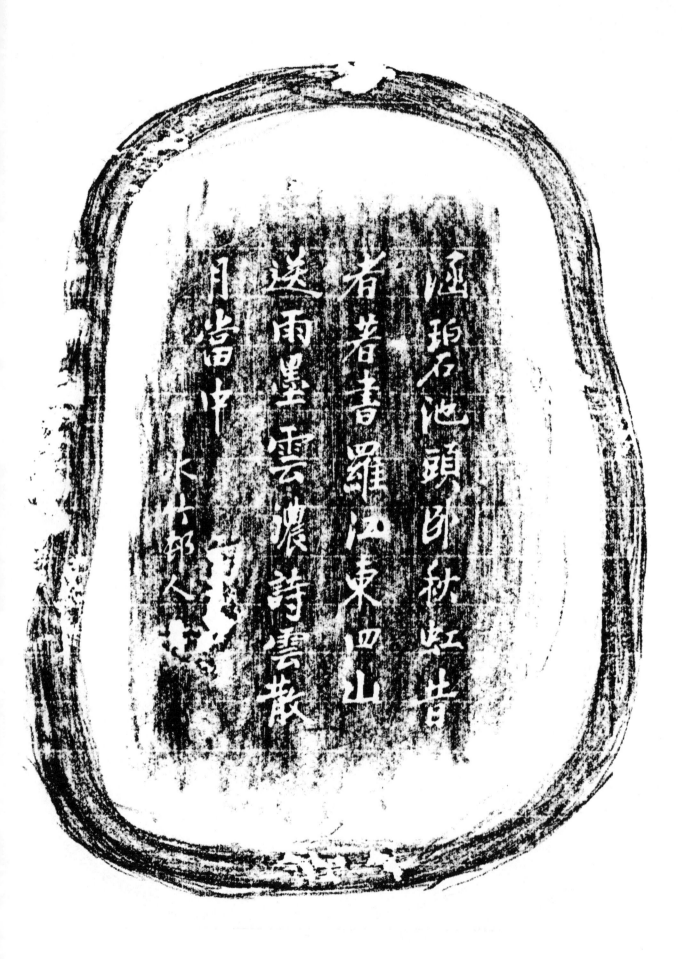

琅石池頭卧秋虹昔
者著書羅江東四山
送雨墨雲痕詩雲巖
月當中

水山邨人

木竹邨人藏硯（三）

硯面上端突彫蓮花兩朵葉一片葉上刻橫引
君子之便其下刻大圓硯塗餘空均為墨海徐氏銘
刊于硯背其銘曰

澁碧池頭卧秋虹
昔者著書羅江東
四山送雨墨雲濃
詩雲教口月當中

木竹邨人

鋆翁漫記

水竹邨人藏硯（四）

汴梁富麗一朝盡可
憐龍寶埋瓦礫是誰
得之誰用之依舊無
言演梵□□水竹邨人 □

水竹邨人藏硯（四）

硯面上端刻二龍戲壽時圖中梨初桃形為祝壽時意
其用則為墨海餘為硯堂橢圓簡潔清新徐氏刊
銘於硯背其詞曰

沛梁富貴一朝盡
可憐龍寶埋瓦礫
是誰得之誰失之
依舊無言演梵筴

水竹邨人
塞翁漫記

退耕堂藏硯

退耕堂為徐世昌氏之堂名徐氏銘於硯背曰

去聖數椽　与壽為卷

妻子孫食此硯　退耕堂主【倜儻堂】

詳察本硯材質應為產於梅花坑之端石所製

者石質細膩溫潤硯色端之有鴝眼三眼心鑲隨圓

走珍秘以供硯堂刻為罐形其上罐形墨海硯堂右

大兩緣各刻雙鈎隸書三字今讀為斗金是陰文緣知朝盧

形內刻篆寶心二字左刻【如晷口大】四字亦小篆為此硯本硯

乃隨園之舊藏也

隨園為袁枚之園圃圃名袁氏字子才貌簡齋錢塘

人乾隆進士曾任縣令退隱於江寧小倉山築園曰隨

園書齋曰小倉山房二面硯山房精駢文詩詞與紀韻齋名

為時有南袁北紀之稱本硯盡為袁氏三十四硯山房之

藏硯也袁氏著有隨園詩話十六卷補遺十卷小倉山

房尺牘等行於世　本硯於民國○○又年得於臺北市松本為小兒存乎

承襲

我恆山人記於風雨浮懷盧

梁起超用硯

善為至寶一生
愛用心作良田
百世勤耕

新會梁啟題

善為玉寶　一生受用

心作良田　百世勤耕

此梁啟超之用硯及題氏字卓如六字

佟公號新民子滿同治六年先民國六年發

十三歲補博士弟子員為康有為閂人民國

初佟袁世凱政治願問繼任熊希齡司法

總長段祺瑞財政總長等皆述過自其要

者見飲冰窒文集中國人三百年學術史墨絲

校釋先秦政治思想史等此硯于民國三十七

年為朱少川氏珍藏之之曰

春之德風大塊噫氣從夢澹聲故凡製

字穀則為雨潤物街濕石墨相著

行差郵置言為天成六有人[印]為

阿製

余於七十三年得于基北市拓本為小兒秀戸

雪翁漫記於風雨盦

後 記

在電腦還沒發明之前，科技尚未主宰生活之時，文化的傳承大多靠著筆墨記錄於紙張之上，以至於生活在古代的人們相當重視「文房四寶」，而四寶中的「硯」又扮演著相當重要的角色，無「硯」如何有墨，無墨如何習字，故文人雅士喜愛藏硯，「硯」學問之大，實乃博大精深。

先夫白玉崢乃為甲骨文專家，鑽研上古史，亦是一位甲骨文書畫家。術業專攻之餘，潛心研究「硯」，用盡心力收藏各式硯台，從本書中不難察覺。中國四大名硯，其中以「端硯」最為著名，主要出產於廣東肇慶，發源於唐盛興於宋，主要特性是研磨出墨的速度相當快，墨的品質相當好不容易乾掉，因此深受文人喜愛。端硯良好的墨汁品質，也是先夫臨池習字時所愛用，在本書中不難看出端硯的重要地位。

先夫生於戰亂，一生勤儉愛物惜物，花盡畢生的心力，沈潛於書海，專研甲骨文，出版過多本的甲骨文著作，有《契文舉例校讀》、《甲骨文錄研究》、《殷契佚存研究》、《楓林讀契集》、《殷契佚存校釋》等書。先夫一生力求實踐陶淵明心目中理想的境界，「採菊東籬下，悠然見南山」，這般淡泊自得、不為五斗米折腰的生活態度，在現今社會中實屬少見。

<div align="right">吳金鳳</div>

本書《說硯》的出版純屬藝術欣賞，也是完成了先夫晚年的心願，能在他逝世周年前出版令人感到欣喜，告慰他的在天之靈。本書能夠順利出版，首要感謝文史哲出版社彭正雄先生，若無他大力支持鼎力相助，本書恐怕只能藏於書房一隅。至於本書是否能受到讀者們的喜愛，就讓我們拭目以待，看看一位老先生如何善用他深厚的國學功力，引領我們走入這深奧的殿堂。

本文作者為白玉崢之夫人